世界名畫家全集　何政廣主編

凱爾希納 E. L. Kirchner

何政廣◉主編　　吳礽喻◉編譯

藝術家出版社

世界名畫家全集

橋派靈魂人物

凱爾希納
E. L. Kirchner

何政廣●主編
吳礽喻●編譯

藝術家出版社

目　錄

E·L·Kirchner.

前　言

　　二十世紀初葉興起於德國的表現主義藝術運動，一般是指當時德國三個主要藝術運動的繪畫：橋派（Die Brücke）、藍騎士派（Der Blaue Reiter）和新客觀派（Die Neue Sachlichkeit）。

　　橋派，1905年成立於德勒斯登，代表畫家有諾爾德、恩斯特・路德維格・凱爾希納、黑克爾、羅特魯夫、穆勒、布萊爾等。在今日，柏林設立了一座橋派美術館（Brücke Museum）收藏展示這許多橋派藝術家代表作。

　　恩斯特・路德維格・凱爾希納（Ernst Ludwig Kirchner, 1880-1938）是橋派的發起人、領導者和發言人。他在《橋派年代紀事》中敘述：「1902年，畫家布萊爾與凱爾希納在德勒斯登結識。黑克爾也因為其兄長是凱爾希納的舊識，而和他們建立友誼。黑克爾在克姆尼茨相識的朋友羅特魯夫，也經由黑克爾的介紹而加入他們的行列。這群年輕人群聚在凱爾希納的畫室，一起創作；關於造形藝術基礎的裸體畫，也能夠在此地按照人類天性自由的姿態而進行研習。……這樣的情感，即是從生活中接受了創造的刺激，再依從這樣的經驗，大家在讀了《反抗世俗》這本書後，各自將自己的理念描繪出來或者寫下來，再互相比較彼此的個性差異。在這種情況之下，很自然地誕生出一個以『橋派』為名的團體。」

　　凱爾希納生於亞沙芬堡，隨著父親工作的變動，而移居薩克森的克姆尼茨。在當地的高等學校唸書時，開始學習素描。1898年為了觀賞丟勒名畫造訪紐倫堡，在該地見到許多德國早期的木刻版畫。最初是父親教他作木刻畫，1900年前後他已作出自己的木刻畫作品。另一方面他初期油畫，受當時流行德國的印象主義風格影響，以風景畫居多。1901年，凱爾希納進入德勒斯登工科大學建築系就讀。1903年至04年他到慕尼黑學習繪畫技法，隨「青年風格」領導人物赫曼・歐伯瑞斯特學畫。在慕尼黑參觀數個畫展，對他的藝術發展產生重大作用，包括以康丁斯基為會長的「方陣」第十屆展覽、點描派秀拉的畫展，他看了歌德的《色彩論》。橋派藝術運動與法國的野獸派運動並行發展。

　　1904年春，凱爾希納回到德勒斯登，在民族學博物館藏品中發現了非洲與大洋洲的原始藝術，並在這些藝術品中看出和自己作品共通的特質。此後他受孟克繪畫啟發，進入表現主義時期。1908年冬，凱爾希納在柏林看到馬諦斯作品，在精神上，他的作品與馬諦斯的歡樂景象中的鎮定自若、笛卡爾式的穩定相去甚遠，凱爾希納認為德國美術必須用自己的翅膀飛翔。他是一位天生的放蕩藝術家，作畫題材來自生活的兩個面相：一是畫室生活，另一則為都市大街所見的景象。畫室模特兒和大街上行走的女人，都成為他的創作源泉。

　　凱爾希納的代表作品有油畫和版畫。在〈持日本紙傘的姑娘〉油畫，女人身體、傘以及裝飾性的背景有著強烈的色彩對比。〈街景〉（圖見54頁）則是一幅曲線條人物的群像，她們像幽靈般飄忽不定。他的木版畫運用黑白對比的強度，超越了前輩畫家，很有特色。這位具有天賦的畫家，長期遭受社會輿論圍攻，1937年被納粹指名為「頹廢藝術」家之一，多年患有內臟疾病，並對德國的政治、思想的進展絕望，1938年6月在瑞士自殺身亡。瑞士達沃斯後來成立了一座凱爾希納美術館。他的作品最深刻地表露出表現主義的兩面性：一是尋找嚴謹的形式結構；另一為把繪畫當作表現最深層個性的工具，這兩者水火不相容，很容易造成自我分裂。

　　凱爾希納說：「我的畫幅是譬喻，不是模仿品。形式與色彩不是自身美，而是那些通過心靈的意志創造出來的才是美。那是一種深祕的東西，它存在於人與物、色彩與畫框的背後，它把一切重新和生命、感性的形象聯結起來，這才是美——我所尋找的美。」

何政廣

2010年12月於藝術家雜誌社

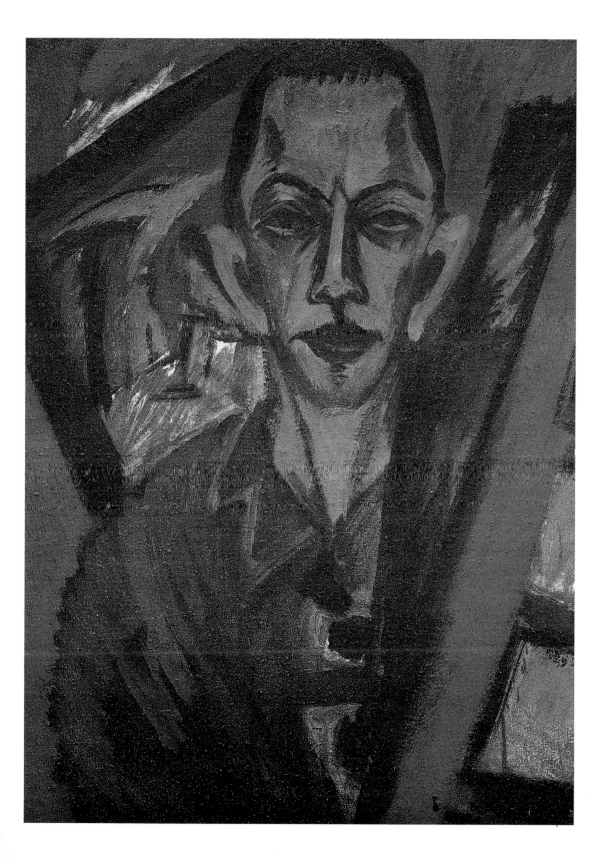

橋派靈魂人物凱爾希納的
藝術與生涯

「一位畫家畫東西外觀看上去的樣子，但不是客觀的正確無誤；事實上他為事物創造了新的外表。」──凱爾希納，1927年

在質量、數量、多元性及重要性來看，凱爾希納的創作在繪畫史上可說是獨一無二的，他創新的實驗性少有其他藝術家可以抗衡。世界上共約有兩萬幅凱爾希納的作品存留了下來，作品創作的時間大多是在1905到1938年間，許多作品記錄了時事變遷、繪畫潮流，對於近代的繪畫史富有研究價值。

第一次世界大戰後，表現主義在大行其道，成為德國威瑪共和國的文化標誌，一位藝評家因此在1920年這麼抱怨道：「現在，每一面牆上都是似黑克爾，或似凱爾希納的作品」。

黑克爾（Erich Heckel）與凱爾希納是表現主義風格的主要倡導人物。在1905年，他們在德國東方的德勒斯登（Dresden）和其他有志一同的藝術家聯合起來，組成了「橋派」。

隔年，他們出版了團體宣言，號召年輕一代的藝術愛好者、創作者。他們提倡，掌握未來的年輕人應該「用雙手及生命的自由，來反抗穩固的舊勢力。我們當中的每一個人，都要直接並且真切的再現那些驅使我們創作的動力」。

凱爾希納
與貓的自畫像
油彩畫布
120×85cm　1919/20
哈佛大學布希‧萊辛
格藝術博物館藏

凱爾希納
自畫像　油彩畫布
65×47cm　1914
柏林橋派美術館藏
（前頁圖）

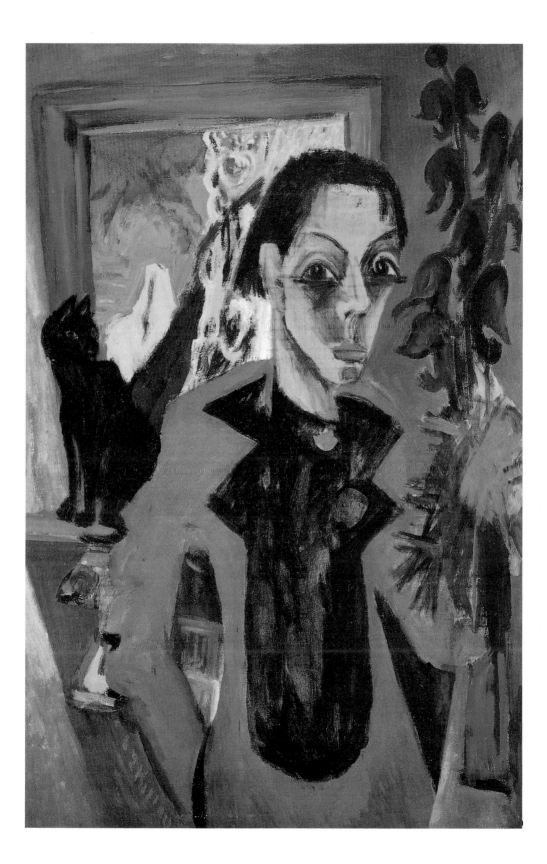

恩斯特·路德威格·凱爾希納（Ernst Ludwig Kirchner）是「橋派」的靈魂人物，他是德國現代主義中，最重要的藝術家之一，他對歐洲現代藝術的整體影響也是不可忽視的。但要肯定這樣的認知並不容易。藝評與藝史學家認為凱爾希納就像變形獸一樣，他的作品時而多變、令人難解，他多產的藝術作品以及成就難以衡量，也難以被歸類。

就他所留下的黑白照片評斷，年輕的凱爾希納是一個瀟灑的男子。朋友描述二十五歲、黑髮、五官突出、菸不離手的凱爾希納——是不顧一切的、驕傲的、熱情的，而他旺盛的創作動力是無可比擬的。但他不妥協的個性，也漸漸地讓他走上自我毀滅的道路，這樣的跡象可以從他1914年的〈自畫像〉看出蛛絲馬跡。圖見第7頁此時的他，經歷了「橋派」的解散，必須獨自一人面對創作生涯的挑戰，以及戰爭將臨的不安。他將這一切訴諸於狂放的筆觸之中，但選擇以堅毅的形象來描繪自己。

他在後期所作的〈與貓的自畫像〉中，畫風已經蛻變，他將圖見第9頁自己的面孔轉化，看似埃及貓神，高聳的顴骨、尖長的下巴也有古埃及式的美感，眼睛顯得炯炯有神。凱爾希納熬過了艱苦的戰爭時期，但多次進出療養院，以及過度使用藥物撫慰悲慟，讓他的身體看起來，表現了神祕的心理狀態——劇烈、誇張的顏色反差及錯置，使畫布上浮現了他深層的心靈悸動，人的身體變成了一張羊皮紙，上頭以現代的語言，撰寫了閃爍的歷史光芒。

驅使我們創作的動力

表現主義發展的前期，德國藝壇上充滿了各式的議論，而凱爾希納由此跨出自己在藝術創作上的第一步。

除了保守學院派宮廷畫家之外，普魯士及德意志帝國的領導者——威廉大帝（Kaiser Wilhelm II）在藝術家之間有著惡劣的名聲。威廉大帝的品味被嘲笑為「庸俗、浮華，就像麵包師傅的小孩或傭人般」。這個對藝術一知半解的在位者，除了排擠表現

凱爾希納
街頭女子 油彩畫布
126×90cm 1915
德國烏伯塔海德博物
館收藏

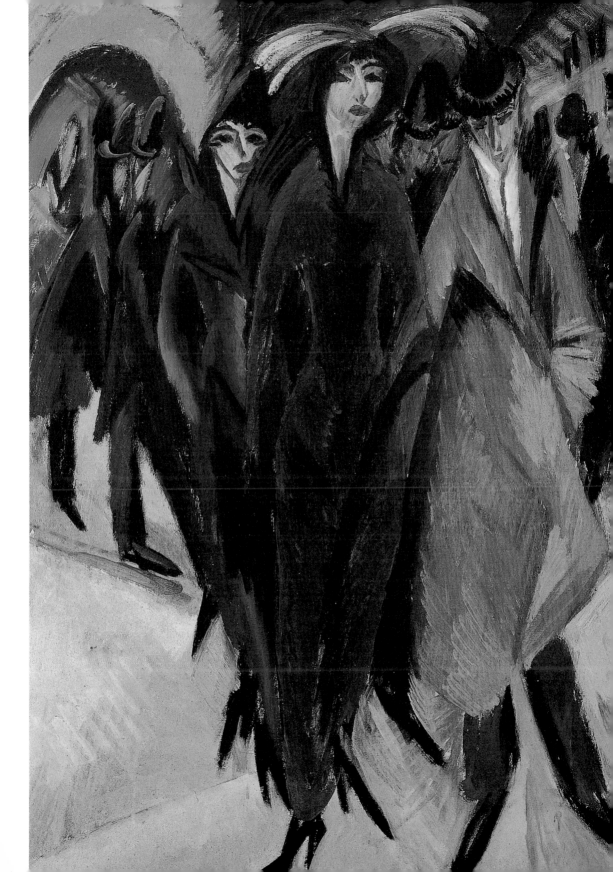

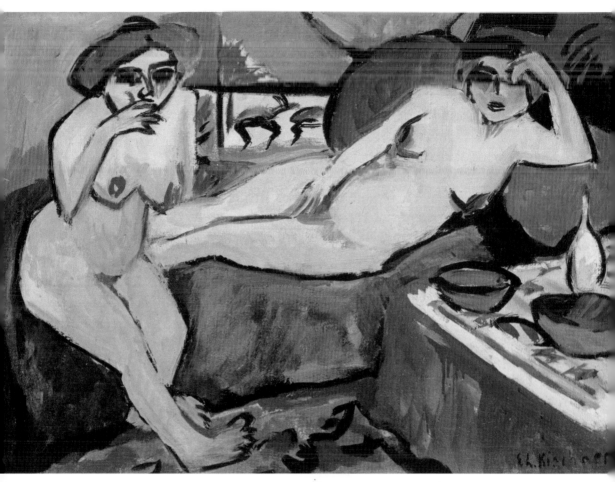

主義者，也公然貶低了反映社會現象的創作者珂勒惠茲（Käthe Kollwitz 1867-1945），並將李柏曼（Max Liebermann 1847-1935）的印象派主義繪畫也視為「頹廢藝術」。國外前衛藝術對威廉大帝而言，更是惡魔的詛咒及禁忌。

　　當時具革命性的現代藝術家，絕大部分都在法國發展：印象派出現後隨即引發後印象派，以及著名的獨行俠藝術家如塞尚（1839-1906）、梵谷（1853-1890）、高更（1848-1903）等人的出現。而後「那比派」創下了大方處理平面造型以及應用大膽、強烈的裝飾性元素手法。在二十世紀初期，現代藝術逐漸受野獸派的影響成形。在法國學習的挪威藝術家孟克（1863-1944），對畫壇後起之輩的影響力也十分深刻。當時公認的世界藝術首都——巴黎，在德國「表現主義」和其他前衛藝術的發展上，也扮

演了一個關鍵角色。

官方上排斥藝術的德國，事實上比其他地方更加熱切地注意這些藝術流派。在第一次世界大戰之前，非保守派的美術館館長、激進的藝術史學家、心胸開放的收藏家，以及藝術仲介們，費盡心思使官方沙龍繪畫不致成為獨占德國藝壇的唯一選擇。

他們不理會官方評斷「頹廢藝術」的基準，鼓勵年輕的藝術家盡情創作，進而引進許多國外的前衛藝術展覽。在1914年7月，法國詩人阿波里奈爾（Gullaume Apollinaire 1880-1919）在《巴黎日誌》觀察道：「對法國藝術而言，今日的曙光絕對從德國而來。每一天都有新的法國藝術家在柏林、慕尼黑、杜塞道夫或科隆開展。」

表現主義的定義

德國表現主義是對各種不同藝術流派、新觀念的熱烈回應。德國表現主義者大肆取材外國前衛藝術在形式和主題上的實驗，他們同時也將外國藝術潮流轉化，做為實踐自己理想視野的工具。

在1911年「第二十二屆柏林分離派」展覽目錄中，年輕的法國野獸派畫家及立體派都列在「表現主義」的標誌之下。柏林《颷派》月刊創始人瓦爾登（Herwarth Walden），在展覽目錄中將「表現主義」一詞做為全歐洲前衛藝術的總稱。他1918年所撰寫的《表現主義，藝術的轉捩點》書中，同樣將義大利未來主義、法國立體派和慕尼黑的「藍騎士」畫派列在「表現主義」的範圍之中。

但是表現主義的意義，很快的就侷限為德國境內的前衛藝術。費赫特（Paul Fechter）在1914年的著作《表現主義》中認為，只有「藍騎士」以及「橋派」屬於表現主義的範疇，因此將表現主義定義為德國特有的藝術運動。

1912或1913年時，凱爾希納在自己的肖像照片後寫著：「凱

爾希納，表現主義者，最新風格的領導人。」這是他第一次，也是唯一次使用「表現主義者」的頭銜。1923年，他在達沃斯療養時在日記中稱自己為「獨一無二的德國藝術」創作者，並和法國的前衛藝術畫清界線，他說：「廣泛而言，德國藝術是一種宗教信仰，浪漫主義（例如：法國）藝術則是複製、描寫或是將自然的面貌加以改變陳述。一個德國藝術家畫『什麼』，一個法國人畫『怎麼』……只有少數的德國藝術家成為設計界的領導者，在丟勒之後幾乎沒有人。」

凱爾希納將自己名列德國文藝復興巨匠丟勒（Albrecht Dürer, 1471-1528）的繼承人之一。他認為自己掌握了繪畫造型的要義，不是法國式「為藝術而藝術」的風格，他在另一篇日記中寫著，他表現的是「自己的夢境」，一種精神上超然的表達。

表現主義畫家實驗了油畫、素描、雕塑、木刻版畫等媒介，創作出的作品，不僅色彩鮮明、強烈，線條和筆觸大膽、奔放，而且令人感到動盪與激情。在藝術表現上，重視精神上的內容，大膽的造型風格，反對自然的模仿，主張藝術要表現畫家的主觀精神，採取誇張、變形等藝術手法。

凱爾希納希望以「德國式」的，一個充滿情感、表現性強、神祕的「日耳曼」形式語言，創造出獨一無二的藝術造型，所以研習了像是丟勒、老盧卡斯‧克拉納哈（Lucas Cranach the Elder 1472-1553）等人的創作。

在當時的德國社會，尼采（1844-1900）的哲學已經十分流行，他在1880年代所著的《悲劇的誕生》中對於藝術所下了這麼一個座右銘：「假如說藝術是觀看者的救贖——他目睹了存在既奇怪又可怕的特質，仍想要去看：他是悲慘的觀看者。假如說藝術是行動者的救贖——他不只目睹存在既奇怪又可怕的特質，並在其中生活，想活下去：他是悲慘的鬥士，一個英雄。假如說藝術是受難者的救贖——一條闡明受難是意志的、理想化的、神聖化的路徑，在其中悲慘則成了一種狂喜的形式。」

尼采的哲學思想中，藝術成了受難以及救贖的，是一種形而上的反抗——這或許是德國藝術自中古世紀以來在形式上扭曲、

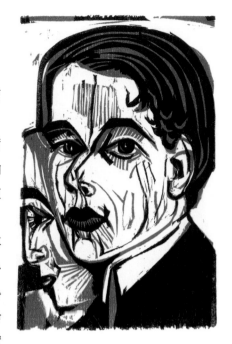

疏離的祕密。

　　在這樣的思維之下，表現主義者像是凱爾希納，以狂熱的速度創作著，並有膽量接受扭曲變形和醜陋，嘗試去看在習以為常的現實之外還有些什麼。凱爾希納有一次這麼說，「一個畫家畫東西外觀看上去的樣子，但不是客觀的正確無誤；事實上他為事物創造了新的外表。」就是這樣的自我中心主義成就他藝術的主觀、誇大且膨脹的風格和「不真實的」顏色配置，這些特質被解讀為藝術家本身心靈的穿透。

木刻版畫和油彩繪畫的突破

　　表現主義是橫跨藝術、文學、舞蹈等層面的整體文化潮流。像是「橋派」的木刻版畫作品，充分的在雜誌上找到發展的空間，在新興的的雜誌上，如《飆派》、《革命》、《旋風》、《自由大道》、《突破》、《法庭》、《宣道》等等，帶著改造世界的熱情出現。

　　「橋派」的藝術家，也活用了的木刻版畫，努力使他們的木刻畫成為在牆上最有個性、最突出的一幅作品，並且用木刻的風格來製作海報、會員卡、年報、邀請卡、信箋以及展覽目錄。

　　1922年，藝術史學家漢斯·提徹（Hans Tietze）在《今日德國木刻畫》中寫道：「我們現今的木刻畫是下一代所提出的見證，這見證是對於我們衝昏頭的狂熱最忠實的文件。」德國表現主義藝術家用他們的作品呈現了苦難的烙印，以及一個時代的希

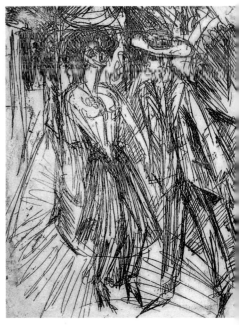

望。

　　一個令人注目的範例，是凱爾希納在1914年創作的石板畫——〈火車意外〉。這幅作品除了是左拉（Emile Zola）小說裡的插畫之外，還富有更多內涵。畫面喧嘩以及戲劇性的效果、迅速繪成的人物以及機械構造、明暗的強烈對比，成了凱爾希納創作生涯中，描繪大城市景觀的不尋常畫作之一。

　　一台疾駛的列車和馬車相撞；出軌的火車車輪飛快旋轉，預示畫面中嘶吼的動物即將面臨死期。在造型上來說，凱爾希納使用了未來主義來表示，多種感官混合接收信息的效果。對角斜線讓視覺呈放射狀散開來，活潑的構圖配上不真實的顏色，世界好像脫序似的，畫面激起了不安。

　　但和未來主義不同，凱爾希納並沒有半點提倡科技的意思，只提出了科技製造毀滅以及混亂的可能性。這幅畫回應了表現主義詩人賈可伯‧凡‧賀伯（Jacob van Hoddis）1911年所撰寫的《世界末日》中所說描述的橋段。畫作中呈現的爆發力有如預示——第一次世界大戰末日的到來。

　　一個類似的、具侵略性的氛圍再次出現在他1914年的銅版畫〈在街上交易的高級妓女〉。城市忙亂的生活步調，在有力的交

凱爾希納
火車意外
彩色石版畫，黑與紫
50.5×59.5cm　1914
柏林橋派美術館藏
(左上圖)

凱爾希納
在街上交易的高級妓女
銅版腐蝕畫
35.1×27.1cm　1914
柏林橋派美術館藏(上圖)

凱爾希納
路德威格‧斯曲麥頭像
木刻版畫
56×25.5cm　1918
柏林橋派美術館藏
(右頁圖)

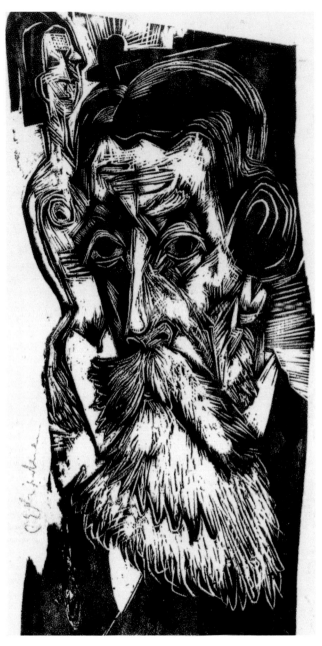

錯線條和糾纏細線的襯托之下，被如實地捕捉下來，看上去似乎穿透了畫中人物深層的心理狀態。

木刻版畫適合凱爾希納創作時，那股急迫的表現性。在1918年做的木刻肖像畫〈路德威格·斯曲麥頭像〉，應用了藝術家成長時期所受的各方影響，顯現出他將肖像畫轉譯成為神聖的符號的能力。這個拉長的頭和左上角裸女的輪廓重疊，他繪畫人像的強勁筆觸正好和裸女相反。這幅版畫是表現主義最出色的圖像作品之一，將白然以及人類心靈的基本元素結合共生。他的彩色木刻版畫，和表現主義繪畫所想要達成的效果也很相近。

在油畫創作方面，凱爾希納是最熱情的實驗家，雖然他常發表對其他藝術流派嘲諷、攻擊的言論，但他卻也廣泛吸收了這些新的繪畫想法，將它們融入自己的畫作中。在早期，他受了印象派、野獸派的影響；在晚期他也實驗了畢卡索式的立體派畫風。

比較馬諦斯（1869-1954）在

圖見19及22頁

圖見18頁

1909年繪成的〈女孩坐像〉，以及凱爾希納在隔年繪製的〈少女馬思樂〉，或是1911年所繪的〈戴帽裸女〉，就可以看出法國藝術在他的創作生涯深刻的影響，特別是野獸派及馬諦斯多色平面畫法。

在1920年之後，凱爾希納的繪畫風格趨於平靜，藝術背後

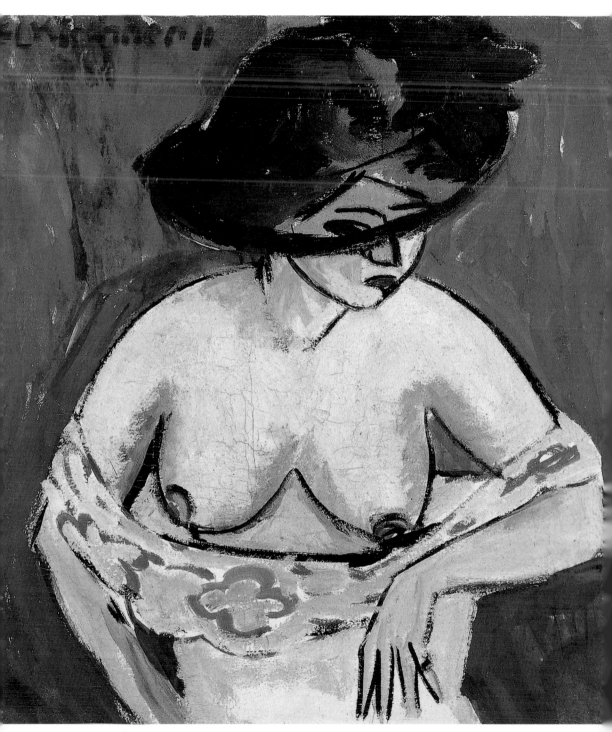

凱爾希納　**戴帽裸女**　油彩畫布　76×70cm　1911　德國科隆路德維希博物館藏
這是凱爾希納第一幅穿著便裝的女人肖像，主角是畫家在德勒斯登時期的情人之一，杜朵。

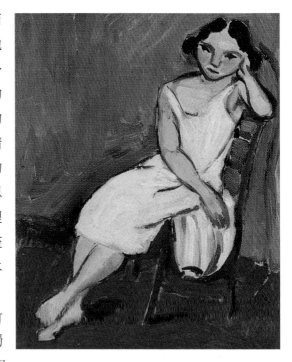

的哲理基礎對他而言愈加重要。他會重繪一些經過多次搬家而被毀損的畫作，再加上新的想法，並減弱情緒在畫面上佔有的分量，偏好經過思量、清醒、有條理的手法來處理畫作。例如在〈香水－在鏡前的女人〉中，他將1913年所使用的剛勁筆觸軟化。其他畫作如

圖見23頁

圖見20頁

〈自畫像與模特兒〉在1926年重新改造下，則有較多的部分被重繪的部分，使用了粉色漸層，讓畫面質感更加細膩。

在1920年代後期，凱爾希納格外喜愛裝飾性的、經深思熟慮的、極端的幾何式構圖，像是在1926至1927年繪製的〈夜晚街景〉，或是在阿爾卑斯山居住時，為當地居民畫下的肖像，都是他經過多次素描演練，化繁為簡，富饒韻味的作品。雖然說這個階段的作品後來被許多喜愛「浮士德式德國表現主義」的藝評家認為是庸俗的，或是被認為沒有發展性、無關緊要。但這些作品卓越的色彩配置，令人無法忘卻普魯士、法蘭德斯傳統裝飾藝術，對凱爾希納或是對德國現代藝術的發展，佔有多麼重要的位置。當然，凱爾希納也常嘴硬否認這些傳統藝術、外國前衛藝術對他靈感上的幫助。

圖見24頁

凱爾希納曾強調他的創作背後常被心理的瘋狂給驅動著，並炫耀那種浮士德式追尋真理的痛苦。他也喜歡將自己神祕化，捏造不確實的資料以及傳言，例如他會將畫作標註的創作時間往前挪個幾年，來保證自己是新風格的創造者，所以我們不能完全相

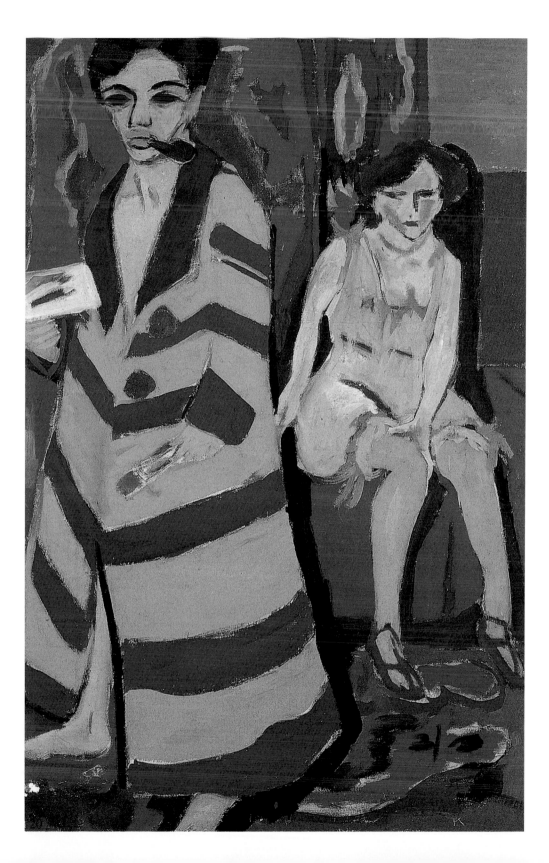

信他的話。

他在1919年至1928年所保留的達沃斯日記當中，留下了他和朋友以及藝術仲介間的通信，還有他為自己寫的藝評。他將丟勒、林布蘭特列為影響他的重要人物，其次為高更及梵谷，但他否認和野獸派以及馬諦斯作品有過任何接觸，就像他也否認孟克對他創作的影響。自視甚高的他對於其它同代的藝術家，無論是對野獸派、馬諦斯、德朗（André Derain 1880-1954）、盧奧

（Georges Rouault 1871-1958）或是表現主義的柯克西卡（Oskar Kokoschka 1886-1954）、貝克曼，甲卡爾等人的評論，也十分多采多姿。

許多藝術家曾因此批評他，例如：貝克曼（Max Beckmann 1884-1954）在1950年指出，凱爾希納「無法拒絕法國影響力」。利西茨基（Russian El Lissitzky 1890-1941）和德法混血的阿普（Hans Jean Arp 1887-1996）兩位藝術家在1925年出版的書《藝術主義》更嘲笑道：「法國的立體主義，及義大利的未來主義被絞在一起，製造出了一個後代，這個仿製的德國絞肉捲，稱之為表現主義」。

凱爾希納因為自我膨脹的習性而吃足了苦頭，他在《橋派大事記》中，將自己比為最重要的領導者，因此導致了「橋派」的解散。但或許也是因為同樣的頑強個性，才使得他在病痛之下，和亂世的考驗中，仍持之以恆，不斷地創作。

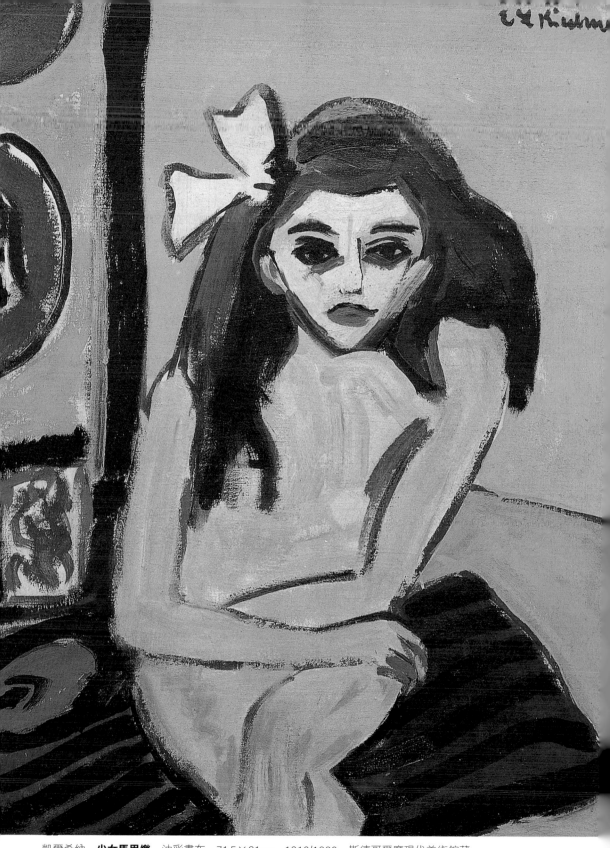

凱爾希納　**少女馬思樂**　油彩畫布　71.5×61cm　1910/1920　斯德哥爾摩現代美術館藏

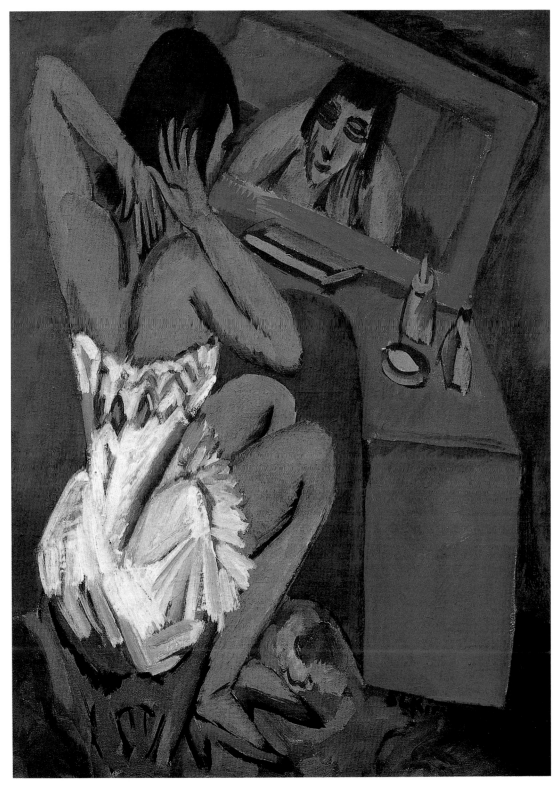

凱爾希納　**香水－在鏡前的女人**　油彩畫布　101×75cm　1913/1920　巴黎龐畢度美術館藏　　23

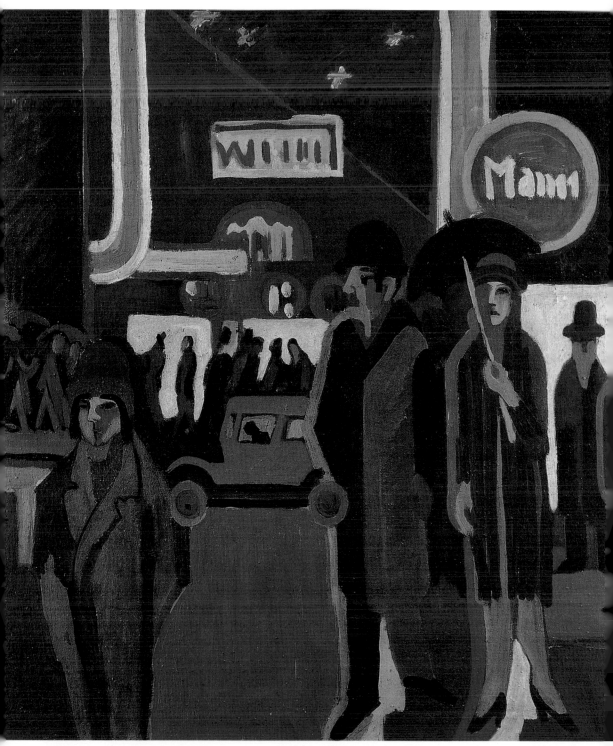

凱爾希納　**夜晚街景**　油彩畫布　100×90cm　德國不來梅美術館藏

在這幅畫作完成之前，這幅構圖大膽、顏色反差強烈的畫作經歷了三個繪畫階段，凱爾希納以攝影的方式寄錄了下來，因為有這樣的手續，我們得以更詳細的研讀這幅畫視覺構成的方式。

時代歷史的糾葛

「橋派」在保守的威廉大帝時期創立，帶點革命的色彩，求新求變。他們雖然在第一世界大戰前解散，不過影響力一直持續到戰爭結束後達到一個高峰。凱爾希納帶著戰爭的創傷，在瑞士休養時，普魯士、德意志帝國的貴族都已被迫去除皇室身分，新的威瑪共和國，帶著社會主義的色彩，好似歡迎著新藝術的來臨。但好景不常，未料到在希特勒上台後，又再次地撻伐前衛藝術。

凱爾希納困於時代歷史的糾葛，以繪畫生動地記錄了切身經驗，許多藝術家也像他一樣，曾是在戰前十分活躍的一個世代，但卻被納粹批評為「頹廢」，被迫流亡異國、自殺或進入集中營。他們之所以沒有被遺忘，並且在現代藝術史中佔有一席之地，要歸功於德國商人羅曼‧諾伯特‧卡特爾（Roman Norbert Ketterer）在二戰後重新奠定了他們的名聲。

卡特爾原是一家煉油公司的經理人，在1946年於接近瑞士的一個德國城鎮開起了一家藝術拍賣公司。在國家社會主義瓦解，重新獲得自由後，卡特爾關鍵性地發現了一批，在他這一代希特勒掌權下，完全不知道，也不認識的藝術作品，因為這些作品都已經被列為「頹廢」的禁品了。

他馬上著手重建這一代被遺忘的藝術家的資料，將他們的畫作做完善的文字記錄、分類整理和目錄。並希望藉由他的拍賣公司，吸引收藏家和美術館館長，對這些曾被沒收的藝術作品的注意。在1947至62年間，他共舉辦了三十七場拍賣會，每一場拍賣會的目錄及展覽都不斷地進步，銷售也愈來愈成功，不只是慈善家、收藏家、藝評或是美術館工作人員，也包括了名人以及富有的大亨，也都聞名而來。企業家洛克菲勒（David Rockefeller）、希臘船運大亨尼阿可斯（Stavros Niarchos）、瑞士泰森波米薩男爵（Heinrich von Thyssen-Bornemisza）也因卡特爾開始收藏現代藝

術。1961年的一場拍賣會，就達成了德幣七百萬馬克（相當於今日的一千三百萬歐元）的成交量。卡特爾成功的讓德國「表現主義」成為美術館和藏家的收藏對象，在1954年，他設立了凱爾希納的檔案館，80年代，也開始著手在達沃斯建立「凱爾希納美術館」的計劃。在1992年，美術館落成後，他捐贈了五百件凱爾希納的作品，和一百六十本的素描畫冊，讓美術館永久展示。

凱爾希納　**山間工作室**　油彩畫布　90×120cm　1937　達沃斯凱爾希納美術館藏

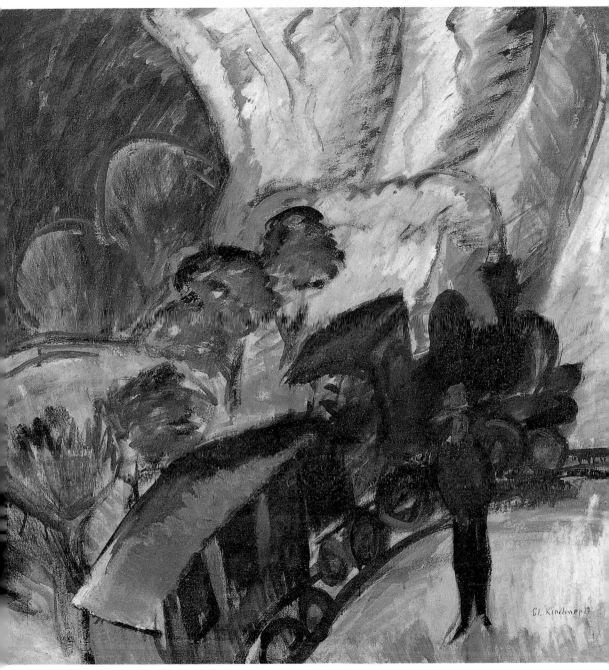

凱爾希納　**克尼希施泰恩火車小站**　油彩畫布　94×94cm　1917　法蘭克福德國銀行藏
這幅畫必定是凱爾希納到了瑞士達沃斯的第一幅畫作，或是描繪他第一次參訪達沃斯的印象。在一篇瑞士報紙的文章中，凱爾希納說「我在火車站附近出生。我出生所見的第一件東西就是移動的電車以及火車；我自從三歲的時候就開始畫它們了。這或許也是為何動態的人、事物常啟發我創作。」

凱爾希納
女子肖像 油彩畫布
80.6×70.5cm 1911
美國聖路易斯藝術博物館

凱爾希納
畫家頭像（自畫像） 油彩畫布
60×50cm 1925 達沃斯凱爾希納
美術館藏

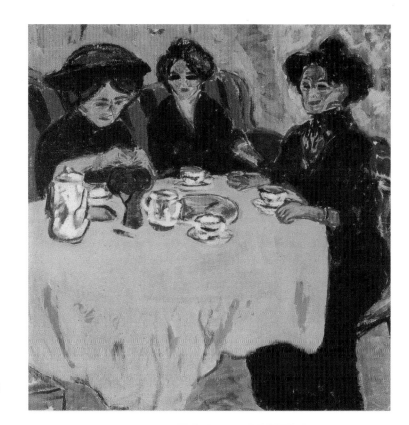

凱爾希納
飲咖啡的女人　油彩畫布
114×117cm　1907　德國
國立威斯伐利亞
（Westphalian）藝術與文化
歷史博物館藏

凱爾希納
在咖啡廳內的兩名女子
油彩畫布
61×61cm　年代未詳
達汝斯凱爾希納美術館藏

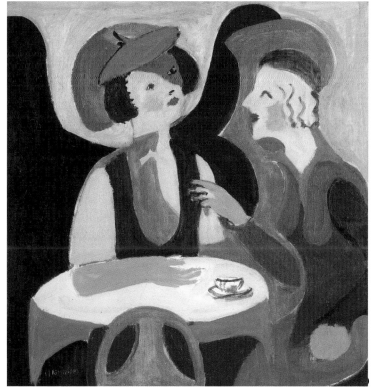

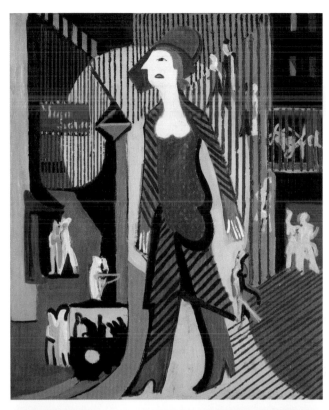

凱爾希納
夜晚在街道上行走的女人　油彩畫布
120×101cm　1928-29
私人收藏

凱爾希納
理髮廳前的街景　油彩畫布
119×100cm　1926
私人收藏

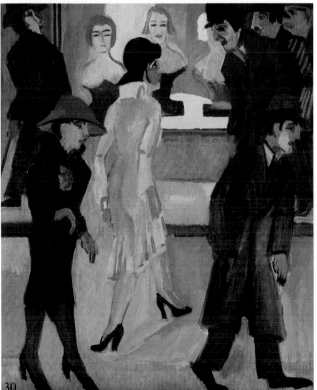

凱爾希納
雨中商家　木刻版畫
22.8×17.4cm　1926
達沃斯凱爾希納美術館藏

凱爾希納
雨中商家　油彩畫布
65×50cm　1926/27
達沃斯凱爾希納美術館藏

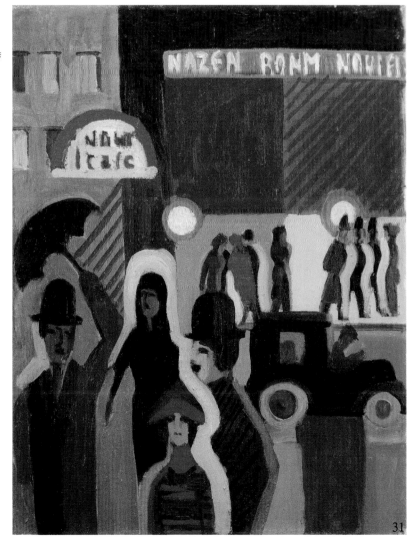

突破限制的請求（1880～1910）

　　恩斯特・路德威格・凱爾希納（Ernst Ludwig Kirchner）1880年5月6日生於亞沙芬堡（Aschaffenburg），一個在德國法蘭克福東南方三十公里處的城鎮。他的家境優渥，父親是一個在造紙工廠工作的工程師及化學家，他的母親則生於一個商業世家，他們兩人在布蘭登堡相識後結婚，懷了小凱爾希納之後，才移居至亞沙芬堡。

　　凱爾希納常一刻也不停地強調，父親的家譜可以一直追朔到十六世紀，家族中有著博學多聞的新教徒牧師，對於歷史及史前文化都有研究。這位人物便是他的祖父，恩斯特・丹尼爾・凱爾希納，他對歷史的研究貢獻使當時的柏林學院提名他為會員，那時出版的一本書《步行過布蘭登堡》中也有提到他。

　　他母親的家族裡包含了胡格諾派教徒（Huguenots），而這個教派在十六、七世紀的法國，是掌握的印刷技術的新興資產階級，被路易十四世壓迫後大多數人逃離到德國，後來在德國讓印刷業蓬勃發展，並以此攻擊法國，使法國形象大損。──或許也是這個原因，使凱爾希納在1919年突發奇想，捏造了一名居住在北非的法國軍醫，以路易斯・德・馬沙雷的筆名出版了六篇文章，將自己的畫作讚美得像天一樣高。

　　在小的時候，凱爾希納展露了多采多姿的想像力，以及對於視覺造型的敏銳反應度。但他也常感到極度的恐慌及不安，這樣敏銳、有點神經質的性格伴隨著他一生。

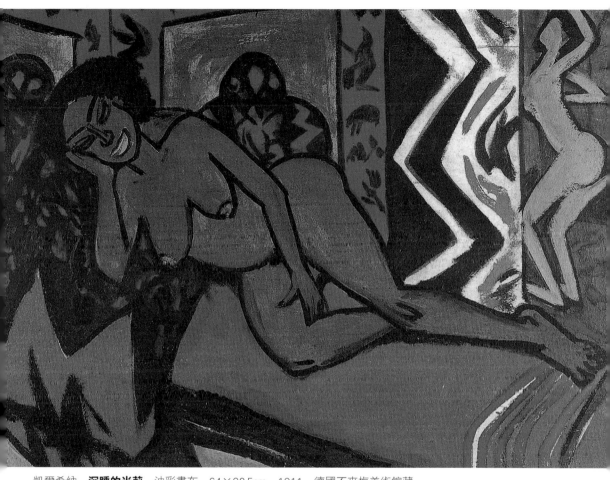

凱爾希納　**沉睡的米莉**　油彩畫布　64×90.5cm　1911　德國不來梅美術館藏
米莉、妮利和山姆是三位黑人馬戲團的成員，常常在這個時期當凱爾希納和黑克爾的模特兒。

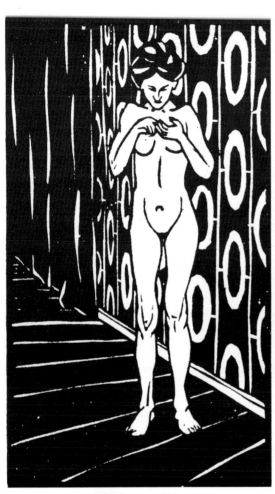

凱爾希納　**站立女裸體像**　木刻版畫　1905　　　　凱爾希納　**少女**　43.5×23.5cm　1908

凱爾希納在1887年伴隨著家人從法蘭克福移居至瑞士，他的父親擔任造紙工廠的副總監，所以他們在琉森居住了三年。1890年，凱爾希納的父親成了德國克姆尼茨（Chemnitz）商業學院的造紙研究教授，所以他們再一次地搬家。凱爾希納在此度過中學及高中生活，他撰寫的第一篇論文是有關於繪畫的。

在後期的一篇信件中他會提到，「在我年輕的時候，我已經開始規律的上繪畫課程，有一段時間我的父親甚至請英國的水彩老師來教導我，花了不少錢……」因為這個名叫費雪的老師，凱爾希納熟練的掌握了光影的畫法和理論。

因此，他雖然在布蘭登堡區域出生，父母親也有著法蘭德斯的血緣，但他仍是在撒克遜式的文化下長大的。

獲得建築師文憑，走上藝術道路

在1895年，凱爾希納與父親一起到柏林去拜訪一位朋友——奧托·李林塔爾（Otto Lilienthal），他是德國有名的工程師及飛航技術的領導者，但在這次見面不久後就墜機身亡。年輕的凱爾希納不知道心目中的偶像已經逝世，只記得他在柏林被允許獨駕飛機一小段時間時所受的啟發，仍夢想成為一名飛行員，但他的父親強力地阻止他繼續在這一領域發展。

他的父親在製圖方面頗有才華，想必也十分疼愛富有藝術天分的兒子。然而藝術家為職業仍是不被允許的，家人希望他能有一個「受人敬重的」職業。凱爾希納想要從事的兩種行業都充滿了太多風險，一個像是希臘神話中的鳥人伊卡魯斯，另一個像是文藝復興時期的畫家格呂內華德（Matthias Grünewald 1475-1528），凱爾希納很欣賞這名藝術家在法蘭克福博物館裡的作品，所以他之後決定攻讀建築設計。

在心不甘情不願地向父母的期許低頭後，凱爾希納於1901年夏天進入了德勒斯登工科大學。有一次在上幾何學的時候，他遇到了同年紀的弗利茲·布萊爾（Fritz Bleyl 1880-1966），兩人很快

地成為摯友。

　　布萊爾在他的《回憶錄》中敘述：「在第一學期的某一天，我在『洛恩紀念素描教室』裡研讀繪畫幾何學。正當我手忙腳亂地拼命做著騙小孩的功課時，有一位我以前的同班同學走近我的座位，邀我到後面他的座位那邊去。在後面那裡，有個學生——叫他學生不如叫他藝術家更合適些——在素描本子的空白處畫著素描。他的畫瞬間吸引了我的注意力。我急忙走過去，觀察那些畫在空白處的素描；那些素描怎麼看，都像是教授在等待助手的閒暇時，為了打發無聊而隨手畫下的。我非得馬上認識這位創作者不可。他就是恩斯特·路德威格·凱爾希納，我們立刻就成為朋友，又因為彼此擁有相同的目的與野心，和一樣的志向，而更加深了友情。

　　我們不論是在大學裡或是在住處中，都是同進同出，甚至是在德勒斯登的大公園中散步時也是如此，而我們總是隨身攜帶著紙和鉛筆。」（藝術家出版社《德國表現主義藝術》，第30頁）凱爾希納的第一幅木刻版畫也是在這個時期中創作的。

　　在1903年的夏季學期結束後，他獲得了第一階段文憑，在1903至1904年間的一個學期，凱爾希納中斷了建築課，他到慕尼黑技術學院修習了雕塑、人體素描及人體解剖學，然後加入了威廉·德詩智（Wilhelm von Debschitz 1871-1948）和赫曼·奧比斯特（Hermann Obrist 1862-1927）所開設的私人藝術學苑，將自己完全沉浸在藝術的世界裡。

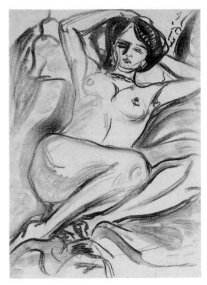

　　在那他學習木雕技巧，並實驗了新藝術主義風格的可能性。在參觀美術館的時候，最讓凱爾希納著迷的是林布蘭特以及丟勒的作品。在凱爾希納1906年的炭筆畫〈依莎貝拉側躺裸體〉中，具表現張力的筆法、人物的繪畫以基本的線條構成、室內背景沒有過度陳述細節、黑色與灰色調間的平衡……明顯的受到林布蘭特的影響。

　　1904年，凱爾希納回到德勒斯登技術學院時，巧遇在夏季學期前往德勒斯登學習建築的黑克爾。早

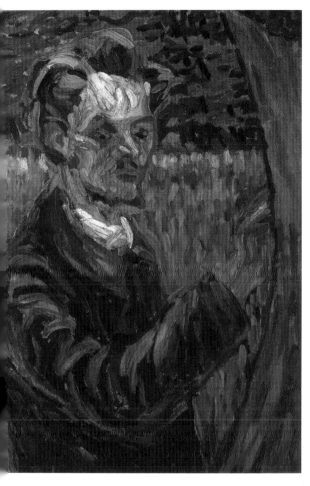

在1901年，當黑克爾與史密德－羅特魯夫（Karl Schmidt-Rottluff 1884-1976）還是在學學生時，就曾經在克姆尼茨的「火神」文學集會中和凱爾希納見過面，除了繪畫和素描之外，他們在詩的領域上也有著相同的興趣。因此，再度與黑克爾及史密德－羅特魯夫相逢時，這四位建築系的學生，便熱烈地討論彼此對藝術的企圖心，他們引用尼采在《查拉圖斯特拉如是說》的格言：「為什麼人類卓越，因為他是一座橋，而不是一個目標；他受人喜愛是因為他的不斷成長和轉變」，在1905年6月5日，考試前的三個禮拜，創立了「橋派」。

凱爾希納雖然在1905年以優異的成績完成了學業，得到工程建築的文憑，完成家中的一大期許，但在他心中想成為畫家的夢想如苗。從此之後，凱爾希納與父母的關係惡化，他必須克服定期回鄉見父母親的恐懼，因為他仍仰賴他們給的生活費。但明顯的，他能獲得的資助愈來愈少。

凱爾希納
在畫架旁的黑克爾肖像
年代未詳(上圖)

凱爾希納
依莎貝拉側躺裸體
炭筆、紙
90×69cm　1906-07
德國國立卡塞爾博物館藏
依莎貝拉是凱爾希納早期女友中最先成為他的裸體模特兒的一位。在1923年記錄的一則日記中，凱爾希納回憶有時在做愛時停下來畫素描，就是為了記錄愛人自然的姿勢與表情。(左頁圖)

「橋派」的宣言、展覽與活動

「橋派」草創時的主要成員，包括了凱爾希納、弗利茲·布萊爾、黑克爾、史密德－羅特魯夫四人。他們讀建築設計的部分原因是為了讓父母高興，但在內心中仍無法壓抑對與藝術創作的渴望。

「橋派」1905年重要活動中，包括了人體素描，其中的年輕模特兒大都是由畫家們的朋友擔任，他們規定每幅速寫都必須要

在十五分鐘內完成，所以又稱為「一刻鐘速寫」。他們從成立起的第一年就開始舉辦展覽，在1906年的時候，更是往多個德國城市舉辦巡迴展。

為了脫離自己保守、中產階級家庭的背景，也為了符合宣言，他們移居到了德勒斯登工人階級的區域。黑克爾租了一間已經歇業的肉店，由凱爾希納在1906年將店面改成畫室，史密德－羅特魯夫則已經有一年的時間居住在畫室的閣樓中了。

派奇斯坦（Max Pechstein 1881-1955）在1912年之前是「橋派」的一員，他在1920年宣稱表現主義的基本概念與精華為「工作！陶醉！絞盡腦汁！嚼、吃、狼吞虎嚥、連根拔除！狂喜的生產鎮痛！用畫筆猛刺，最好是穿透畫布，在顏料上狂踩……」這是表現主義者的信條──震驚、挑釁、一個向黑箱的官方編製抗議所興起的年輕革命。

只要窺探一眼凱爾希納的柏林工作室，就足以讓當時墨守成規的大眾震驚，不只會加深「頹廢藝術」的刻板概念，也會看到和波西米亞式的放蕩。在一張照片裡，凱爾希納和情人艾娜

橋派宣言：「我們和樂於欣賞藝術的人士相同，秉著創作者的特展和對新世代的信賴，召集所有的年輕人，期望以承擔未來的青年之身分，相對於令我們過著優雅生活的古老勢力，能夠從中獲得充分發揮能力的自由，以及生活的自由。凡是追求創作以及企盼能直接地、純粹地表現事物的人，都是我們的同伴。」

凱爾希納
手書招牌「橋派組織藝術家集團」
1905

（Erna Schilling）在他柏林德拉撒路的工作室坐臥著，像是在灰暗的鴉片館中，在非洲傳統木雕和日本式紙傘的裝飾，傳遞出異國的氛圍。

他在1913年移居至一角路（Körnerstrass）的工作室及寓所，也同樣被裝潢、塑造成一個刺激創造力的空間，裡頭擺放著許多雕塑及畫作（包括一些裸露的性愛題材），牆壁掛飾和桌布由他的女友設計，還有他手工製造的家具。這裡像是一座五光十射的舞台，藝術家可以扮演自己選擇的角色，炫耀自己在藝術及性雙方面的活躍。凱爾希納與情人、朋友、模特兒、藝術夥伴、馬戲雜耍團圓、舞女在此裸著身軀，享受無所顧忌的自由生活。其中一個凱爾希納的女友，芮妮，是一個戲院的舞者，他們在1906到

照片見198-201頁

凱爾希納　**橋派的宣言**　木刻　1906

1907年間同居。但她和警察發生糾紛後，凱爾希納因而決定與她分手。

　　工作室呈現的原始性、異國風情及開放的性態度，是表現主義者追求無修飾「自然」的表現，是他們創造力的來源，也是他們愛生活的一種籌碼。他們以此挑戰忽視藝術、倡導科學為本的社會，一種無政治主義式的反叛。

　　法國藝術家在1905年就對少數民族的研究開始感興趣，並且將非洲面具以及大洋洲雕像帶到自己的工作室裡頭。雖然引用這樣的原始藝術做為反叛的方式，可以被笑稱像是波西米亞人在中產階級面前亮出顫抖的拳頭般，但同時也反映當時的藝術家，對那種「未被歐洲文化玷污」的表達方式，常是好奇與嚮往的。

　　德國表現主義畫家跟隨著法國人的腳步，除了在雜誌上的黑人照片和從「未發展國家」帶回來的紀念品之外，德國民族學博物館成為了提供靈感的來源之一，但它帶來的靈感或許和馬戲團或異國歌舞表演沒有兩樣。在表現主義中所描繪的各式臉孔上，原始主義的特徵最為明顯──高聳的顴骨、消瘦的鼻子、豐滿的雙唇、尖長的下巴，伴隨著誇張、粗野的姿勢和行為。

　　這些年輕的藝術家常會一邊抽著菸，一邊爭論藝術、哲學及時事。他們瘋狂的創作，在凱爾希納的畫室，或是在不遠處黑克爾由鞋店改裝的畫室。有時他們會在半夜醒來，用素描將想法捕捉下來。這些「年輕野人」以行動宣示，他們不只是一群藝術家，也營造了一個公社，就像他們崇拜的浪漫主義偶像們一樣。

　　同時他們也很務實，知道宣傳的重要性，並以聯展和出刊等手法達到效果。這四個藝術家分享一切，從畫室、模特兒，一直到繪畫材料。部分是因為缺少經費使然，另一部分是對於共同工作、社會主義式的浪漫嚮往。

　　因為這樣的合作關係，早期的「橋派」繪畫幾乎分不出四人的差異。一種新的視野及手法開始在團體內成形，而再過十年後，德國表現主義在此根基上發展，將會搏得全歐洲皆知的影響力。他們想像自己是被選上的精英，要在「保守的舊勢力之前」，為自己尋求一種較自由的生活形態，以及不同的藝術舞

凱爾希納
自畫像　木刻版畫
1906

台。

　　為了擴大「橋派」的影響力，他們在1906年發表了一份宣言，橋派宣言並沒有很清楚的界定繪畫風格，而比較像是一份號召書，希望串聯激進派思想家、畫家一同發起一場生活藝術革命。他們嚴肅對待這個目標，像派奇斯坦說的：「藝術不是休閒娛樂，而是一項需要對民眾所盡的職責，這是一件公眾事務。」熱切誠摯地呼籲，讓他們成功的在當地奠定了名聲，甚至在德國之外也有人知道他們的名字。

　　派奇斯坦就是在1906年加入了「橋派」，當時他在德勒斯登學院修習裝飾繪畫，另一位畫家諾爾德（Emil Nolde 1867-1956）也加入了一年，就因感到團體規則太過侷限而離開。布萊爾參加僑派兩年後，因為結婚生子，需賺錢供家人溫飽，所以也淡出橋派，專心從事建築方面的執學。

　　他們說服了瑞士藝術家庫諾・阿密耶（Cuno Amiet 1868-1961）以及遠在芬蘭的藝術家，克賽理・蓋倫－卡萊拉（Axel Gallèn-Kallela 1865-1931）加入他們的團隊。瑞士的藝術家阿密耶，很熱衷於「橋派」的想法，並在1908年之前，說服了至少七位認識的收藏家，加入了「橋派」的準會員。

　　慕勒（Otto Mueller 1874-1930）也在1910年加入成為一員。在1908年，荷蘭野獸派畫家凱斯・梵・鄧肯（Kees Van Dongen 1877-1968）成為榮譽會員一年。雖然「橋派」寄了多次邀請函給孟克，希望能提名他為榮譽會員，但孟克則是婉拒了。但橋派仍將孟克歸類於他們的「準會員」——「橋派」的朋友及支持者之一。

　　身為準會員的福利不少，只要捐款就可以每年收到「橋派」藝術家的最新作品集，其中有原版的鏤版刻畫、銅版、石版及木板畫，一張設計精美的會員卡，一份報告團體發展狀況的周年期刊，其中也包括了原創的畫作。在今天的藝術市場裡，這一些年刊是表現主義早期發展中最珍貴的文件，及最受歡迎的收藏品。從1909年之後，這些刊物每期專注於單一藝術家。介紹史密德－羅特魯夫的那一期畫冊就包含了凱爾希納所製作的木刻版畫封

凱爾希納　**在浴缸裡戴著項鍊的女人**　銅版畫　31.5×27.4cm　1909

凱爾希納　**在鐵浴缸內沐浴**　銅版畫　1909

面。

　　從一開始，「橋派」就瘋狂似地開始各式的活動，在1905至1913年之間辦了不下七十場公開的畫展。他們的第一個展覽是不尋常的、挑釁的。燈光製造業者希耶夫（Karl Max Seifert），生產帶有「新青年風格」的燈具，他請黑克爾及「橋派」畫家代為設計廣告海報。在雙方的討論下，「橋派」畫家在希耶夫的燈光工廠舉辦了一次團體的展覽，展場中版畫、藝術品與各式懸掛檯燈並置，看起來有超現實的感覺。但是首次展覽地域偏遠，因此前來參觀的人寥寥無幾。

　　下一個在1907年9月的展覽，則是在正式的畫廊中舉辦了，名為艾米爾·李希特（Emil Richter）藝術沙龍。一名年輕的藝評家科何－豪森（Ernst Köhler-Haussen）指出，這些令人震撼的圖像作品有著「一股持續發酵的洶湧勢力」、一種「突破限制的請求，一種希望發掘出前所未有美學的欲望、探勘還未被藝術界擁抱、接受的任何可能性。」

　　科何－豪森之後到凱爾希納的工作室參觀，他寫到：「我發現這裡的畫作不像任何我所看過的作品，拼湊、碎裂感十分強烈，甚至是最大膽的法國印象派作品也不至於此。我特別喜歡凱爾希納的原創性以及獨立性……我將會給我的太太買一幅凱爾希納的木刻版畫做為聖誕節禮物。而且我也計劃成為一個『準會員』。」

　　下一回，他們1910年在德特斯登最著名的當代藝術區段中的阿諾德畫廊（Galerie Arnold）的展覽也增加了團體的曝光率，並且讓凱爾希納及「橋派」有足夠信心往國外的藝文圈發展。

梵谷、孟克、野獸派、馬諦斯對凱爾希納的影響

　　當時的德勒斯登不乏從外國來的大型展覽，讓「橋派」的藝術家有機會接觸，例如：梵谷、高更、秀拉和其他新印象派的畫

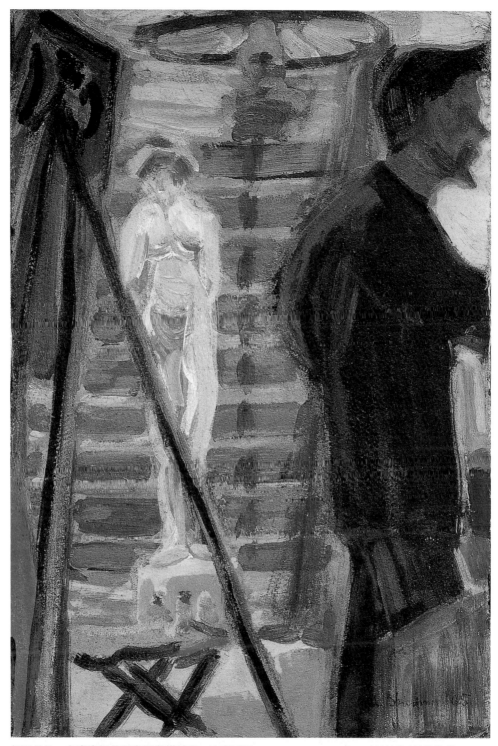

凱爾希納　**在畫室裡的黑克爾與模特兒**　油彩紙板　50×33.6cm　1905　柏林橋派美術館藏
多位橋派藝術家一同在畫室中作畫，左方可見畫架與畫布，黑克爾則站在右方，而持畫具的手被畫
面裁切。

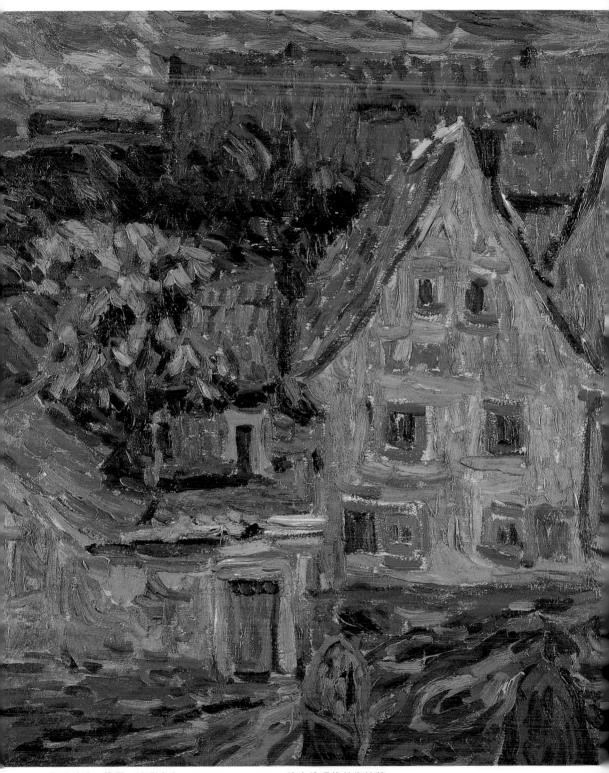

凱爾希納　**綠屋**　油彩畫布　70×59cm　1907　維也納現代美術館藏

家，或者是野獸派、畢卡索和孟克的作品。馬諦斯1909年在柏林舉辦的展覽，對「橋派」的重要性也不可忽視。

科何－豪森可能不清楚對當時國際上的藝術發展動態，以至於認為凱爾希納的創作是前無來者的。他的稱讚或許有些誇大其實了，就一幅1905年繪製的小型油畫而言，〈在畫室裡的黑克爾與模特兒〉可明顯看出新印象派對凱爾希納的影響。

圖見47頁

史密德－羅特魯夫
有窗戶的鄉間小屋
油彩畫布
85×75cm 1907
柏林國家博物館藏

凱爾希納除了在慕尼黑看過新印象派的展覽之外，比凱爾希納大十來歲的瑞士藝術家阿密耶也為「橋派」與巴黎的前衛藝術圈建立了連結。從1904年開始，這位瑞士的藝術家開始改變自己的畫風，將畫面多彩的部分以表現性強的厚重顏料取代，使畫中的主題與背景融為一體。

阿密耶已經在1880、1890年代在巴黎看過這種畫風，那比派的作品，尤其是莫里斯‧德尼（Maurice Denis 1870-1943）、波納爾（Pierre Bonnard 1867-1947）、威雅爾（Edouard Vuillard 1868-1940）等人的作品。凱爾希納的畫作，同樣的也是建立在這些抽象的規則當中，這種畫法使用了沒有經過混合的純色，能夠傳達出濃厚的情感。

另外一個影響來自於阿諾德畫廊1905年所舉辦的梵谷回顧展。梵谷具表現張力的繪畫方式，在凱爾希納心中留下了深刻的印象。從他1907年所繪的〈綠屋〉可以看出，後印象派顏色分離，並以點狀，讓視覺揉合顏色的方式，被梵谷式的、猛烈的筆觸線條所取代。強而有力的活潑色彩，替代了在1905年工作室畫中完整的、優美的線條。梵谷對史密德－羅特魯夫、黑克爾的影響力也逐漸增加，「橋派」畫家熱切地嘗試了梵谷式的畫風，所以他們的作品風格又愈來愈相似。

凱爾希納在這樣的集體風格中，仍以最鮮明的色調，新的想法來區分自己的作品。在「橋派」創立早期，他會吸收各種他

凱爾希納　**睡眠少女**　油畫木板　51.9×43.5cm　1905-06　美國哥倫布美術館藏(上圖)

凱爾希納　**向日葵前的女子頭像**　油彩畫布　70×50cm　1906(左頁圖)

看起來未來有前途的、還未被發現的前衛畫風。以1908年所繪的〈菲瑪倫農莊〉為例，部分用了畫刀，一種厚實、但斷斷續續的筆觸，顯示在1907到08年間他脫離了後印象派，轉向梵谷的風格。另一方面，用藍色與紅色鉛筆所繪成的〈雙裸體坐像〉則可追溯到維也納青年派的克林姆（Gustav Klimt 1862-1918）畫風，因為1907年凱爾希納在德勒斯登的一場奧地利藝術展中看過克林姆的作品。

而1908年所繪的〈街景〉雖然在1919年重繪過，仍清楚顯示凱爾希納如何受孟克影響：人物從畫面中直直的面對觀者；明亮，偶爾明目張膽的顏色；粗略簡化的輪廓，抓住簡單的重複色調，使人物融入圖騰般的背景之中，成為平面。從使用的大尺寸畫布看出，凱爾希納將這幅作品視為創作生涯的里程碑。這是他最早期的街景畫作，而這一系列的作品在未來，將會有更多突出的傑作。

圖見54頁

或許巴黎藝術屆時在德國最重要的影響，是馬諦斯在柏林卡希勒畫廊（Galerie Cassirer）的盛大回顧展。這是馬諦斯第一次在德國的重要個人展覽，展期從1908年12月到1909年1月。值得探討的是，凱爾希納一生中都否認他曾看過野獸派領導人物的作品，而在1925年，他卻能訓誡昔日友人派奇斯坦，是「無恥的馬諦斯模仿者」。他也或許忘記了自己曾在1909年1月12日，從柏林寄了一張明信片，給在德勒斯登家中的黑克爾（明信片現藏於德國漢堡阿爾托納博物館）。凱爾希納和派奇斯坦都在上頭屬了名，分明是自打嘴巴。另外，在柏林展覽中也有人記得凱爾希納曾說過要邀請馬諦斯成為「橋派」的一員，但只是沒有做後續的聯絡。

野獸派對凱爾希納風格的影響，可以從大面積的高彩度色塊看出，而主題也被抽象化、簡化為基本。通常顏色的使用，會採用未經調合、鮮明奪目的色調。非洲及南太平洋藝術讓野獸派驚豔，使他們以簡單性來追求強烈的裝飾效果。

但「裝飾藝術」這個詞彙，在當時的德國有負面的含意，被批評為視覺上討人喜歡的平庸創作而已。這是為什麼浮士德式的凱爾希納矛盾地宣稱自己對於馬諦斯作品中的裝飾成分一點興趣

凱爾希納
菲瑪倫農莊 油彩畫布
75×98cm 1908
私人收藏(右頁上圖)

凱爾希納
雙裸體坐像
彩色鉛筆、紙
34.5×44cm 1907/08
德國國立卡斯魯赫美術館
(右頁下圖)

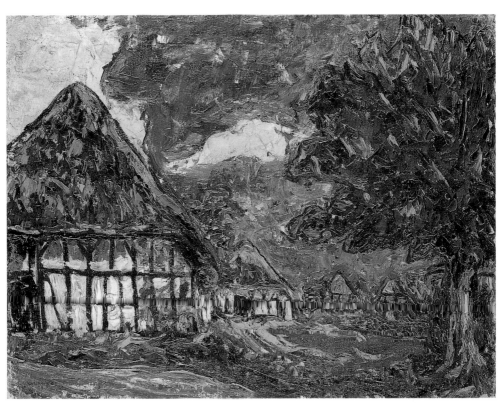

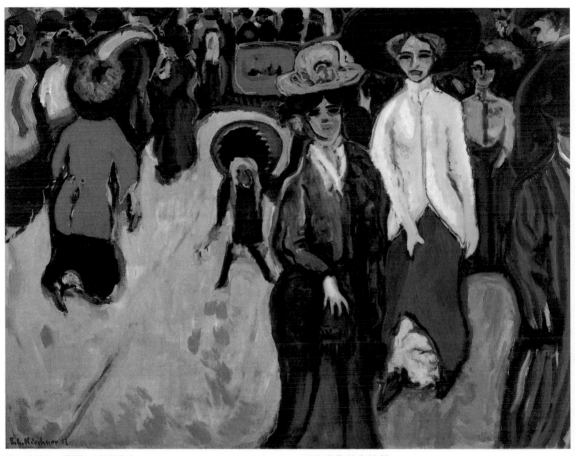

凱爾希納　**街景**　油彩畫布　150.5×200.4cm　1908/1919　紐約現代美術館藏

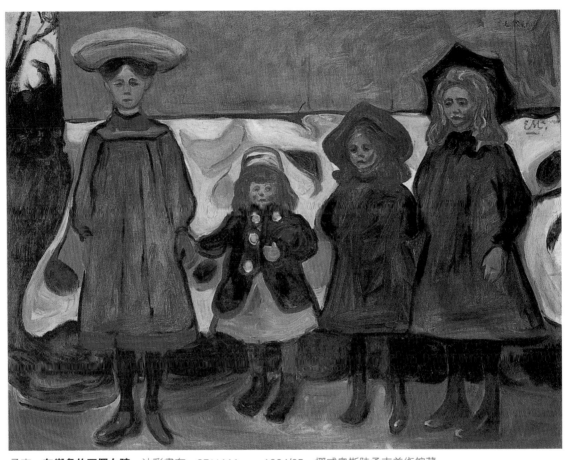

孟克　**在街角的四個女孩**　油彩畫布　87×111cm　1904/05　挪威奧斯陸孟克美術館藏

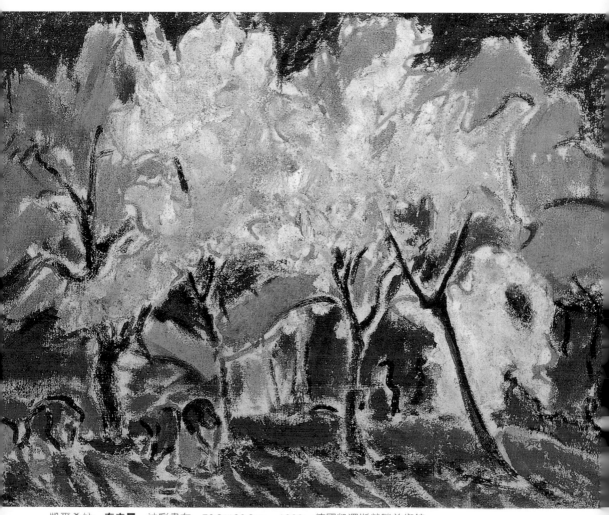

凱爾希納　**春之景**　油彩畫布　70.3×90.3cm　1909　德國凱澤斯勞滕美術館
於1909年春天完成，這是凱爾希納展現野獸派影響的首要畫作之一。這幅畫在
1909年的橋派展覽上出現，之後凱爾希納聲稱這幅畫創作的時間為1904年。

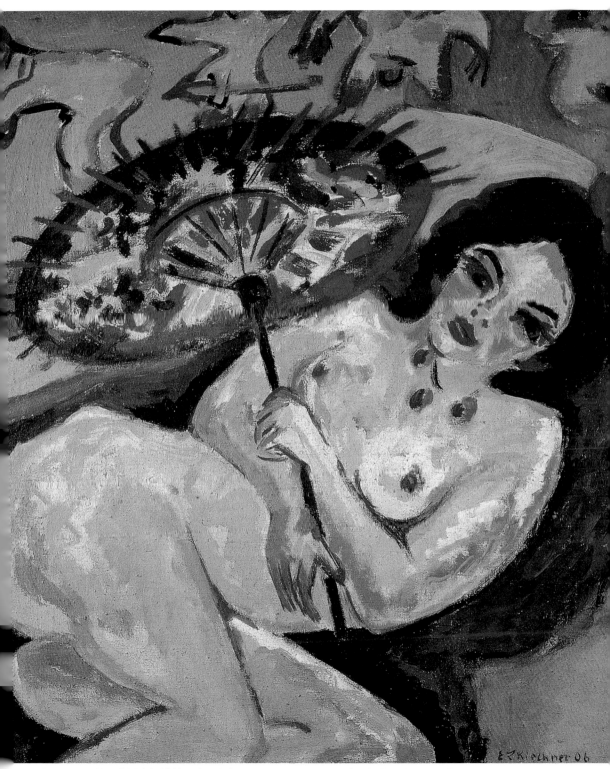

凱爾希納　**持日本紙傘的姑娘**　油彩畫布　92×80cm　1909　德國杜塞道夫美術館藏

也沒有。這是一種曲解，相反的，在所有「橋派」成員中，他的興趣是最深的。

凱爾希納創作時的一大考量是色塊的安排，而這也是「後歌德式木刻版畫」帶給他的影響。甚至他後來轉向「尖銳」的幾何造型式，以及「粗獷」的色彩，也脫離不了野獸派那種精心安排的平衡構圖、微妙的大膽、感官刺激中有相以抗衡的造型精確性。如果一個人只是單純喜愛野獸派，而沒有更深層地研究其中造型、色彩的關係，是難以像凱爾希納一樣領略其精髓的。

1909年所繪的〈春之景〉，自由奔放的畫風、對於造型及色塊都小心地處理，名副其實的，是一種馬諦斯與巴黎野獸派的畫風的實驗。像是同期的油畫〈女孩與日本紙傘〉，他使用了輕鬆的水彩效果的手法，這在當時的德國藝壇是不被接受的，流動的筆觸取代了厚重的顏料，法國式的多彩主義重新躍上紙面。真實的空間、視角以及分量已經不再重要。這些基本的野獸派主義概念，影響了許多凱爾希納這個時期的作品。

圖見56頁

圖見57頁

性自由與湖畔假期

像其他「橋派」畫家一樣，凱爾希納對於創作室內裝飾用的畫作並沒有興趣。就如布希漢（Lothar-Günther Buchheim）所述：「取而代之的，熱情的年輕人他們想揮灑未遭破壞的直覺感性、開啟被藝術埋沒的基本感受，不受一般庸俗品味、視覺偏見的影響。」

凱爾希納從德勒斯登的工人階級區域，尋找被藝術埋沒的基本感受，希望藉由和平凡人、未受過藝術陶冶的人，幫他找到最真實的感受。他存在的目標，就如他的工作室一樣，是為了藝術與生活。這樣基本的理想和目標，可以由他描繪的德勒斯登景觀、朋友的肖像，還有他一再繪製的裸體主題中察覺。

如提及過的，在凱爾希納的工作室中，每個人都可以自由裸體活動，也不感羞愧。這和性自由有關，但這也是為了樹立另

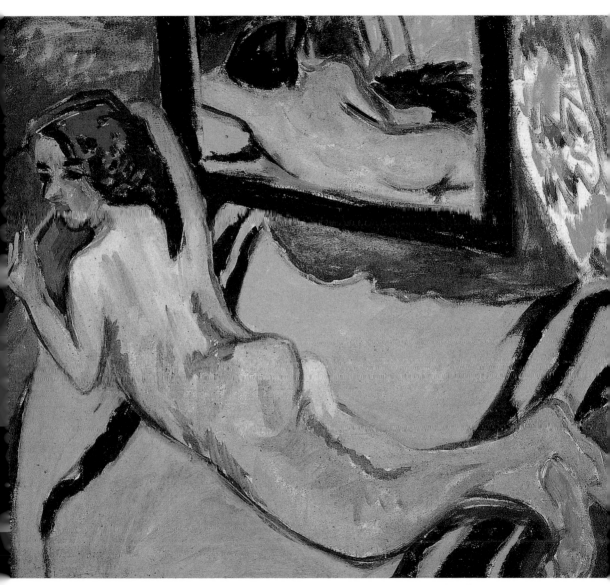

凱爾希納　**叼著菸斗的側躺裸女**　油彩畫布　83.3×95.5cm　1909/10　柏林橋派美術館藏

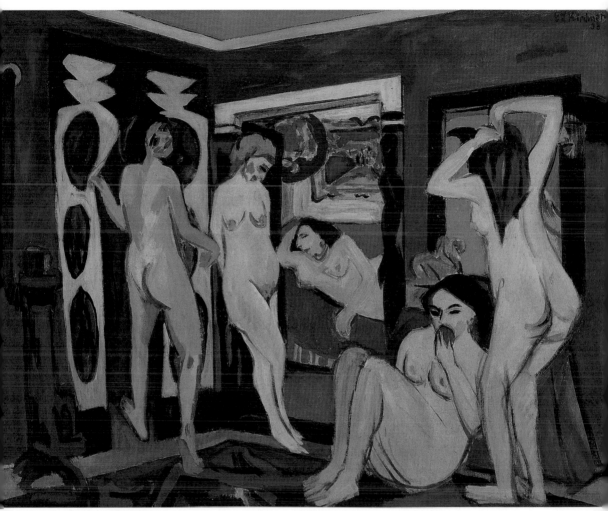

凱爾希納　**沐浴者共室**　油彩畫布　151×198cm　1909-1910/1920　德國薩爾州文化基金會藏

一種規範。凱爾希納在1927年的日記中寫道：「藝術是人所製造的。他們的身軀是藝術的中心，因為人體的形態、構成，是所有感官感受的出發點……這是為何我最主要的訴求，是每一所藝術學校應該有人體素描做為基礎課程。」

凱爾希納希望模特兒能以最自然的方式擺姿勢。每個姿勢不到十或十五分鐘，直到身軀開始感到僵硬即便終止。凱爾希納與他的同夥藝術家們也常更換座位，這樣視角更換和快速的繪畫方式，不只能訓練眼手的技巧，也是最快學習捕捉基礎造型的一種繪畫方式。

圖見59頁

凱爾希納經常倚靠著一張大型的長方形鏡子作畫，幫助他簡化主題，就如繪製〈叼著菸斗的側躺裸女〉一樣。畫面裡的模特兒是小了藝術家四歲的女友，杜朵（Doris Große），她只穿了粉紅色的拖鞋，趴在一張沙發上，抽著長柄菸斗。杜朵是一名磨坊女工，在年輕時期就失去雙親，和兄弟姊妹一起居住。

鏡框使我們注意人體基礎的一部分，顯現人體是自然的一部分，也是幻影的一部分。前景的裸體與鏡中反射相呼應，就像許多早期古典藝術作品中，也採取同樣的技法，探索同時描繪「自然形像」與「想像」的可能性。凱爾希納對於立體雕塑及人像雕刻的興趣，也隨著運用鏡子，近一步描繪兩種不同的視角，而得到磨練，這也是一個他未來會重複的主題。

在凱爾希納眾多的「自由裸體」畫作中，以在1909年冬天創作的〈沐浴者共室〉油畫最為重要。多位赤裸的女子在充滿強烈色彩、牆壁掛飾的室內嬉戲。在右邊依稀可見的男人影子——可能是藝術家本人——幾乎完全消失在一層1920年新覆蓋上的顏料中。在通往第二間個房間走道上的窗簾，有一對情侶以及蹲坐的國王裝飾。經由開啟的門，可以看到第二個房間裡側躺在床上的裸女。

在1910年初期，黑克爾認識了兩名十來歲的小女孩，名為馬思樂（Marcella）以及法蘭斯（Fränzi），據說她們是一名藝術家遺孀的女兒，就住在凱爾希納畫室附近。有一年的時間，這兩名女孩和「橋派」成員密不可分，而這些藝術家與這兩名女孩或許

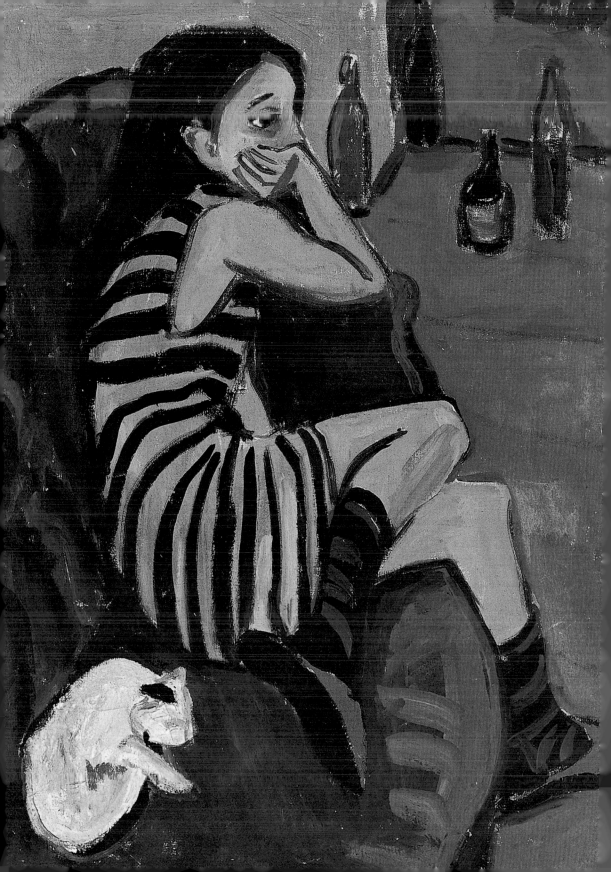

派奇斯坦
在綠色沙發上的女孩
與貓 油彩畫布
96.5×96.5cm 1910
德國科隆路德維希博
物館藏(上圖)

凱爾希納
藝術人－馬思樂
油彩畫布
100×76cm 1910
柏林橋派美術館藏
(左頁圖)

已經超越了單純的友誼。因為他們的無所顧忌,馬思樂和法蘭斯成為他們最喜歡的模特兒,無論是裸體的,或是穿著衣裳。在一幅描繪十五歲的馬思樂的作品,成為凱爾希納最傑出的畫作之一。

構圖穩當、簡單。女孩的姿勢十分隨性,一邊膝蓋翹在沙發上,右手托著下顎做為頭部支撐。一個放鬆的,複雜的情緒,伴隨著在前景睡覺的貓,充斥著畫面。背景中的酒瓶子透露了他們波西米亞式的生活。簡單的構圖隱藏著經過精心安排的架構,視覺動向從左下角延伸到右上角。柔和、一致的晦暗人面色調將高彩度的顏色侷限於部分點綴,包括主題的綠。完整的輪廓線,也建立了構圖緊湊感。

凱爾希納高明的處理方式可以和派奇斯坦的馬思樂畫像作比較,同樣的在1910年繪成。凱爾希納選擇的俯瞰式構圖使主體和觀者的距離史近,但她將頭撇開,彷彿是在閃躲觀者的注視。

在1906、07年的夏天,凱爾希納常到德勒斯登旁邊的莫利茲堡(Moritzburg)湖邊旅行。在1908年,他首次到菲墁倫小島(Fehmarn),與史密德－羅特魯夫和他的女友同行。至1909至10年起的兩個夏天,「橋派」成員也會到莫利茲堡湖邊旅行,馬思樂和法蘭斯也曾陪同。只有史密德－羅特魯夫像是修道僧一樣,不曾同行。在德勒斯登郊外的莫利茲堡湖邊,是一個夏日消暑的絕佳去處,裸身在湖中游泳,然後被畫下,但這樣的情狀也曾引來附近居民異議,他們曾經被一名當地的憲兵指控妨礙風俗的行為,派奇斯坦的一幅畫也因此被沒收。但幸好他們有學院老師,奧圖・高斯曼(Otto Gussmann)的推薦信,而沒有被起訴。

這群藝術家們和模特兒在鄉村旅棧,嘗試過著理想中的浪漫生活,吸收自然、藝術與生活的精髓,並促進兩性間的關係,凱爾希納將之稱為「兩者合一」的境界。世俗文明的拘謹和影響都被拋諸腦後。

凱爾希納
在樹下嬉戲的裸體男女
油彩畫布　77×89cm　1910
慕尼黑現代美術館藏(上圖)

派奇斯坦
莫利茲堡湖畔的沐浴者
油彩畫布　70×79.5cm　1910
德國杜伊斯堡威廉‧萊姆布魯克博物館藏(左圖)

當時的社會每日工時超過十一個小時，必須連續工作六天，才能維持基本的生活所需，一年能夠有兩到三天的無薪假期，在舒適的旅館好好的渡個假，是十分誘人的。我們可以理解這些橋派藝術家，為何把莫利茲堡湖的夏日之旅，視為人間天堂。

從印度藝術汲取造型靈感

「橋派」的團體風格在此時達到巔峰。他們在德勒斯登民族博物館中，研究南太平洋及非洲雕塑，他們的畫作中沉重的黑色輪廓、多角的人體構成、像是面具般的臉孔和模特兒活潑的姿勢部分是由此而來。另一個影響的因素是阿諾德畫廊在1910年舉辦的高更展覽，凱爾希納應用了高更的木刻地名，為其設計了海報，也促進了外來藝術與文化在歐洲的能見度。

但凱爾希納強烈的實驗個性，使他無法滿足於異國風情的雕塑作品，他無法在民俗博物館裡的南太平洋彩繪木珠前留連忘返，他也不會向高更一樣，效仿異國藝術中的宗教含意。

因此德國表現主義中，常被引用的「野蠻主義」，只是驅使凱爾希納創作的其中一小部分動力而已。例如在他另一幅重要的作品，〈戴帽的裸女站像〉中則全然看不到野蠻主義的影響。這幅直立式肖像中的模特兒仍是杜朵，是凱爾希納從1908到1911年生活中最重要的人物。他於1919年在日記的第一頁寫下一篇對杜朵動人的告白：「你，杜朵，與你那雙辛勞的雙手。始終如此纖細、白皙、美麗。你對美好、自

圖見68頁

凱爾希納
德勒斯登阿諾德畫廊，
高更畫展的海報
41×33cm　1910
(右圖)

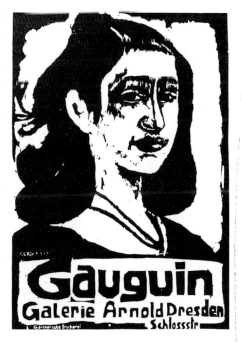

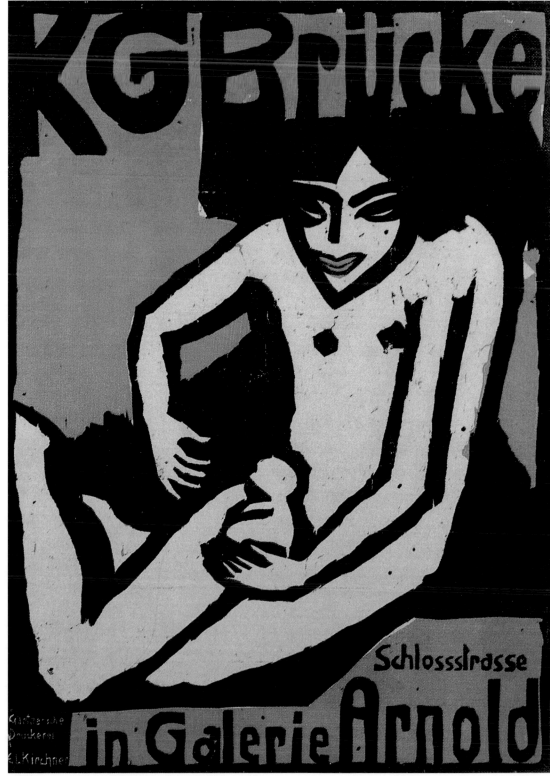

凱爾希納　「橋派」展覽海報　彩色木刻版畫，黑與紅　82.2×59cm　1910(左頁圖)

凱爾希納　**靜物**　雙色木刻版畫　1907

由與愛的追求，與你我經歷了最深刻，幾乎到危及命運的地步。你讓我有力量述說你的美麗，以最純粹的畫作描述女人的美，與之相比，老盧卡斯‧克拉納哈的維納斯像是個老太婆。」

〈戴帽的裸女站像〉是以真人尺寸繪製，畫中杜朵站在畫室中，於凱爾希納設計的窗簾之前，從身後的門可以看到一張沙發床和一幅情色畫作。這個構圖，就如凱爾希納直接點出的，是以老盧卡斯‧克拉納哈1532年的〈維納斯〉為範本。這幅畫的複製品懸掛在凱爾希納的工作室中。

他承認德國文藝復興傳統影響了他的藝術，但除此之外，這幅裸體畫喚起的，不只有奔放的表現性或富有情感的筆觸而已。它的出色之處在於造型的掌控，還有它精心安排的構圖、造型和色塊，這是凱爾希納細心研究野獸派及馬諦斯作品的成果。

1911年夏天，凱爾希納或許未預料到，這將是他遷往柏林之前，最後一次走訪莫利茲湖畔，他在旅途中完成另一幅傑作，〈湖畔五個浴女〉。這幅畫受到凱爾希納翻閱了一本考古學書籍的影響，他找到了一些印度奧蘭卡巴洞窟寺廟中的佛教壁畫圖片，並在日記透露：「這些作品讓我感到強烈的歡喜。無可比擬的獨特描繪方式，和那宏偉造型所能達成的平靜，是一種我想……我永遠無法達到的境地。我所有的嘗試都顯得空洞且不安。我臨摹了這些圖片中的人物，為了能進一步發展出自己的風格。」他專注地臨摹第五及第六世紀笈多王朝優雅的繪畫。女性人體的感性反映在她們柔軟、優雅的姿態，還有豐滿的乳房、腿與臀。藝術家他讚嘆：「她們雖都只是平面的，但卻

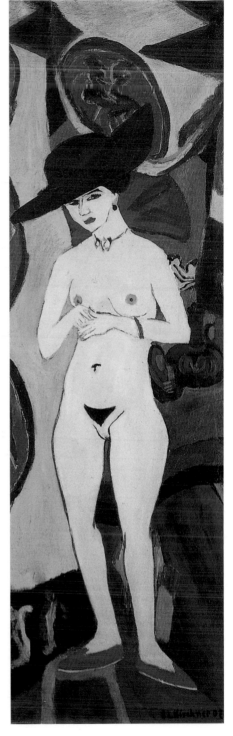

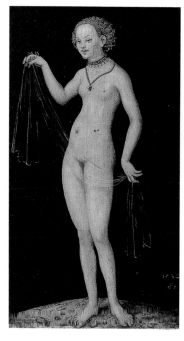
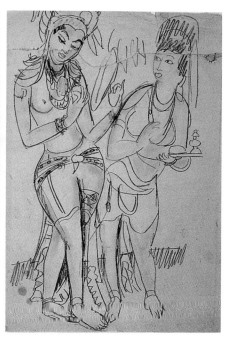

圖見70-71頁

圖見71頁

也是最完整的立體身軀,所以回答了繪畫中的一個難題。」

　　凱爾希納得以轉化東方藝術的形式成為自己繪畫的造型語言。隨著他轉向印度藝術,他對於野獸派的興趣則減少了,他開始專心投注在一幅畫作所能傳達出的深度、姿態,也使用了較平緩的顏色。對於這些設計規則的掌控,在〈湖畔五個浴女〉中,凱爾希納所造成二維與三維之極致足以和塞尚的〈沐浴者〉畫作制衡。〈沐浴者〉同樣地注重賦予形體一種平衡,一種人與自然之間的和諧感, 種已經超越人間的脫俗。

　　凱爾希納在1909年11月參訪了塞尚在柏林卡希勒畫廊的盛大展覽,創作的多幅素描習作也因此得到了回報。就如魯卡斯‧格里茲巴哈(Lucius Grisebach)指出,表現主義的革命「在檯面上是說要和傳統分離,但它仍不斷地回顧藝術歷史,就像和過去的藝術流派系同一族。」

　　凱爾希納在1911年面臨許多生活上的改變,他的風格也逐漸轉化,在瘋狂的Z字型交錯筆觸和熱情的色彩中,他仍保留了受印度藝術三維輪廓與陰影的效果。

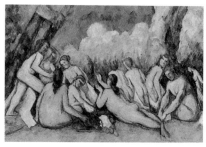

塞尚
沐浴者 油彩畫布
127.2×196.1cm 1895-1904
倫敦國家美術館藏(上圖)

凱爾希納
湖畔五個浴女 油彩畫布
151×197cm 1911
柏林橋派美術館藏(左圖)

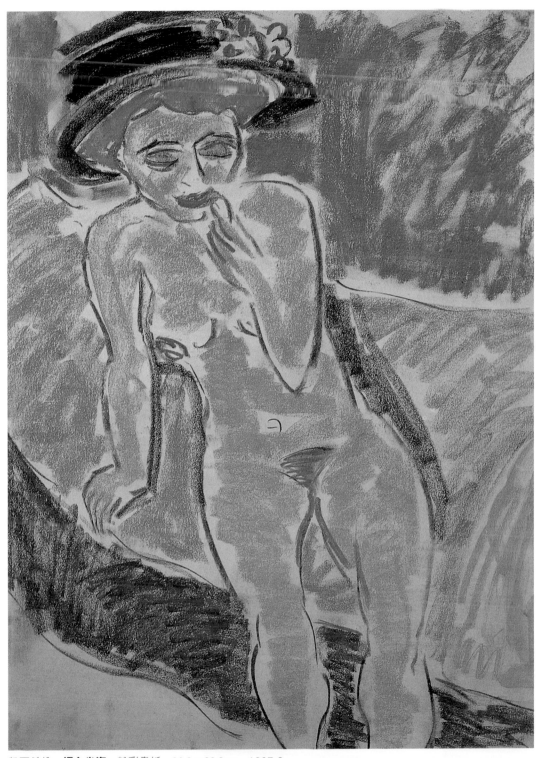

凱爾希納　**裸女坐姿**　粉彩畫紙　90.2×69.2cm　1907-8

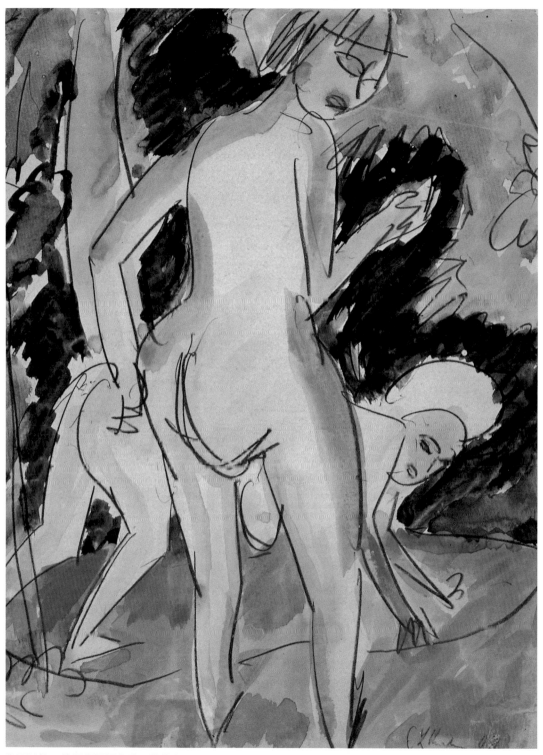

凱爾希納　**洗澡的兩個女孩**　鉛筆水彩　1909

凱爾希納
杜朵和她的哥哥
油彩畫布
170.5×95cm
1908
美國麻州史密斯學
院美術館藏

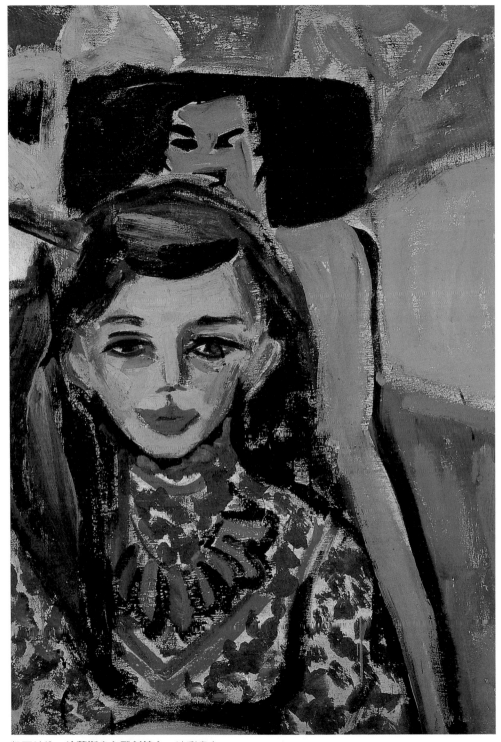

凱爾希納　**法蘭斯坐在雕刻椅上**　油彩畫布
70.5×50cm　1910　西班牙馬德里泰森‧波涅米薩博物館藏

凱爾希納
女士坐像（杜朵）
1907
慕尼黑現代美術館藏

凱爾希納
德勒斯登莊園
油彩畫布
64.5×91cm　1910
比利時根特美術館

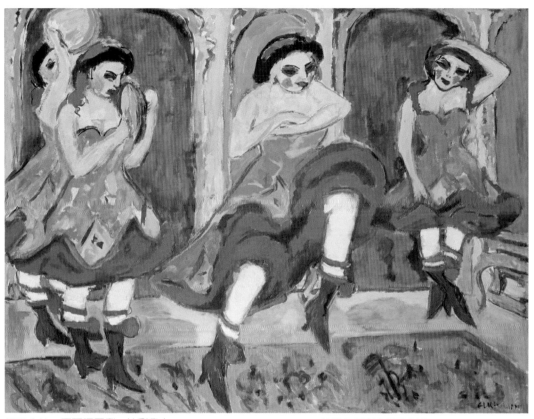

凱爾希納　**賈爾達舞者**　油彩畫布　150×200cm　1908-1920　荷蘭海牙市立美術館藏

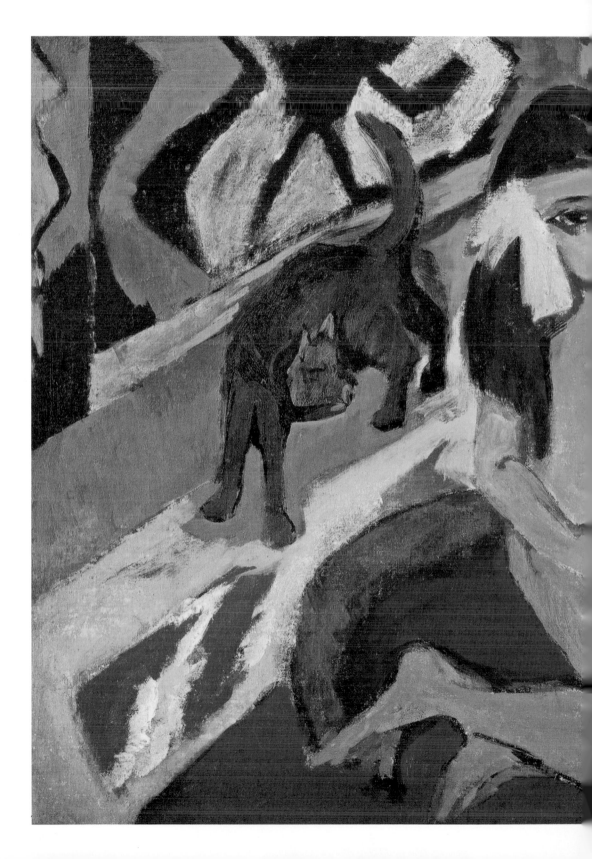

凱爾希納
女孩與貓（法蘭斯）
油彩畫布
89×116cm　1910
Werner & Gabrielle
Merzbacher
藝術基金會收藏

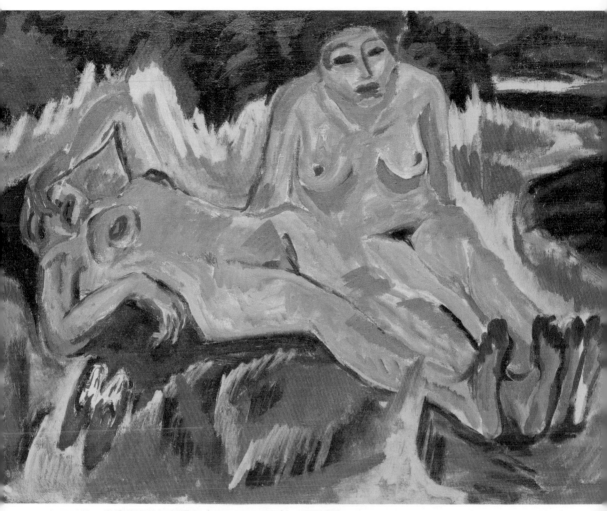

凱爾希納　**海邊的兩位紅色裸女（Moritzburger）**　油彩畫布　90×120cm　1909-20　Werner & Gabrielle Merzbacher藝術基金會收藏

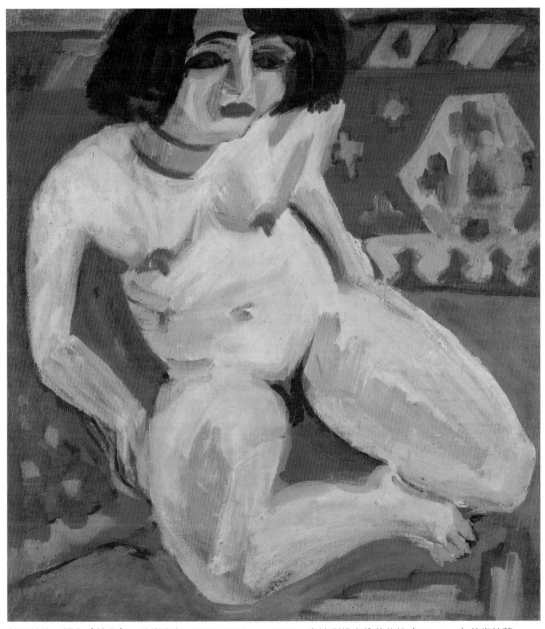

凱爾希納　**裸女（杜朵）**　油彩畫布　75.5×67.6cm　1909　奧地利維也納艾伯特（Albertina）美術館藏

在火山口上跳舞（1911～1914）

在1911年，凱爾希納離開了德勒斯登。在這個城市，他成為了一位成熟的藝術家，也是「橋派」表現主義的靈魂人物，那些畫廊、展覽、在莫利茲堡的湖邊旅行、朋友及同濟畫家圈子，都讓他受惠許多。現在他想要挑起另一個新的挑戰、去面對現代大都會的混亂與喧囂。

在1911年9月末，凱爾希納在日記寫道，該是讓自己前往當時前衛藝術的大熔爐巴黎的時候了。如果他真的認真地考慮過這項計畫，那他厭惡法國藝術的這項宣言，則不攻自破。但凱爾希納最終還是選擇了較近的柏林。

派奇斯坦已經在1908年為自己在柏林建立一個基地，如果說他是「橋派」的地質學家，他已經在德國首都記錄當地的藝術震盪有好一陣子了。其他橋派成員也頻繁的到柏林拜訪他。當凱爾希納再次於1911年1月拜訪時，派奇斯坦將他介紹給德國飆派畫廊（Der Sturm）的創辦人瓦爾登（Herwarth Walden），他除了是德國最具前瞻視野的藝術經紀人之外，也是一本同名的革命性月刊的編輯。

很快的，凱爾希納的畫作〈巴拿馬女孩〉出現在月刊中，伴隨著十幅其他的版畫（一直到1912年6月）。《飆派》於1910年創

凱爾希納
為杜柏林的小説《修道院的女孩與死》所繪的封面 1913(左上圖)

凱爾希納
杜柏林的小説《修道院的女孩與死》內頁插畫 1913(右上圖)

刊,月刊的編輯包含了柯克西卡(Oskar Kokoschka 1886 1954),威尼斯的表現主義畫家。就像其他的「橋派」畫家,凱爾希納接觸了文學界的表現主義作家:瓦爾登身邊的《飆派》月刊作家,或是圍繞著潘費爾特(Franz Pfemfert)及他在1911年3月創立的《行動》雜誌的反資本主義者們。因此,畫家開始藉由他們的創作表達政治意涵和社會問題。

　　凱爾希納與《飆派》月刊間的連結是藉由《柏林亞歷山大廣場》一書的作家,杜柏林(Alfred Döblin 1878-1957),他原是一名心理學家,《柏林亞歷山大廣場》使他在1928年成名。他的小説《修道院的女子與死》是在1913年創作,是第一部凱爾希納繪製插畫的小説,他為其設計了封面以及四幅版畫。一小段時間後,他為杜柏林的獨角戲劇本,描繪妓院生活的《蜜希伯爵夫人》畫了三幅版畫。

　　在1912年,凱爾希納為杜柏林畫了一幅傳神的肖像,他們

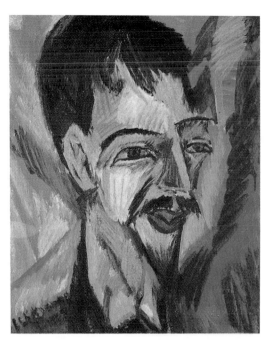

直到1930年早期都維持著良好的友誼。其他的表現主義作家也很快的進入了凱爾希納的圈子，包括詩人海姆（Georg Heym），他在1912年一次滑水意外中溺斃，凱爾希納在1924年彩繪了他的詩集《閒適生活》。

在1911年10月期間，凱爾希納放棄他在德勒斯登的居所，跟隨派奇斯坦及慕勒一同到柏林發展。在12月，黑克爾和史密特－羅特魯夫也到達了柏林。他們的搬遷行動或許經過事先的討論決定。這是他們最後一次的展現了團隊的向心力，接受在「火山口上跳舞」的挑戰，這個譬喻第一次被美國藝術史學家唐納德‧高登（Donald E. Gordon）在1968年提出。在高登的專文中，他讚譽凱爾希納具張力的繪畫表現足以媲美畢卡索，是現代藝術的繪畫巨匠之一。

在柏林創立現代藝術學苑

從二十世紀開始，柏林曾是繼倫敦及巴黎之後的第三大歐洲都市。它曾是一個沸騰的大熔爐，有大膽的畫廊及叛逆的藝術派別、顛覆性的作家、出版者、藝術仲介及收藏家們持續支持草根性想法，讓藝術進入未知的新領域，並公開反對官方的「歷史復興」藝術。

這樣的環境使凱爾希納著迷，但他對於這些事件、這支火

凱爾希納／萊斯・古哲
阿爾卑斯山趕牛集
紡織沙發巾
258×172cm
1926
蘇黎世貝爾里夫博物館
這張沙發巾原是為作家賈可伯・波斯赫特（Jakob Bosshart）夫婦所做，他們住在達沃斯附近，在1922年與凱爾希納親自見過面。

凱爾希納為賈可伯・波斯赫特短篇故事集1923年所創作的版畫。波斯赫特所撰寫的故事大部分都和農村、農人的情感有關。凱爾希納創作了二十四幅木板畫做為此書插畫。這本書當時要價四至七馬克，限量簽名的一百二十本要價高達六十馬克。

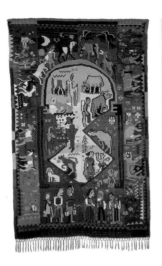

凱爾希納　海姆《閒適生活》詩集，1924

山口之舞，仍保有愛恨交織的看法：「這裡品味庸俗。我認為自由、精緻的文化是無法在樣的環境生根的，只要我能突破這樣低靡的景氣、只要我一成功，就立刻離開這裡。」

用「低靡」來形容凱爾希納作品在柏林受到的待遇，算是十分婉轉的。他在柏林居住的期間，藝評家對他的作品發表的評論是少之又少，且多半是負面的，沒有重要的個展發生，畫作售出數量令人沮喪的少。他的作品又再次受到了德國執政者的關注。

和派奇斯坦合作開設繪畫學院的計畫，也失敗了。凱爾希納為他們所共同開設的，現代藝術教育學苑（Moderner Unterricht in

85

Malerei），簡稱為MUIM，設計招生海報。但皇家藝術學院校長馮・維訥（Anton von Werner）在看到這所新學校海報上的裸女後，憤而在1911年12月7日寫信給德國宗教與教育局局長，他表示雖然無法對這所新學校，或者是這樣的不雅傳單做出懲罰，但他希望讓局長明白這種不良風氣對年輕人所造成的影響，以及「這樣的雜草叢生將會導致健康的生命窒息，並且在藝術自由之名下，羞辱我們。」

現今著名的、凱爾希納以木刻版畫所作的海報上這樣寫著：「現代藝術教育學苑」提供的課程包括了「教導現代式的繪畫、版畫製作、雕塑、紡織、玻璃及金屬設計。建築與繪畫。教導新的創作方式、新的想法。人體素描……在夏天的時候，在河邊舉行戶外開放式的人體素描……」。在1912年秋天，因為參與學員的不足數，這個備受警察監視的小型學院關上了它的大門。

藉由研究兩幅這時期的作品〈黑人之舞〉（圖見88頁）以及〈兩名裸女以垂直式構圖〉，可以發現凱爾希納從1911年開始，逐漸發展出一種新的繪畫方式：他以靈活的筆法，創造了以Z字形線條堆疊成的、開放式的構圖、充滿曲線及幾何造型趣味的畫面，這樣的筆法好似為畫作的表現增加了更多的轉折、抖音及豐富韻味。同時，輪廓線條達到了最高的精準度。

以〈女馬戲表演者〉做為參照，1912年後凱爾希納畫作中的

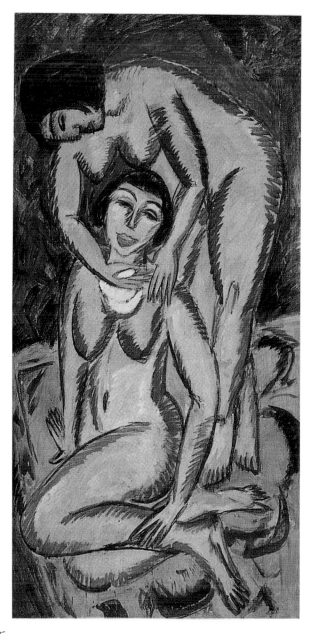

凱爾希納
兩名裸女以垂直式構圖
油彩畫布
150×75.5cm　1911
瑞士伯恩藝術博物館藏

圖見91頁

Z字形線條開始擴展，有時還刻意地超越了輪廓線，製造出動態模糊的效果。凱爾希納畫中的速度感以及機械化的幾何形狀輪廓，極可能是受到義大利未來主義的影響。在1912年4到5月期間，《飆派》曾推出一場未來主義的展覽，凱爾希納或許有前往參觀。

〈黑人之舞〉及〈兩名裸女以垂直式構圖〉也受到十九世紀法國藝術的影響，引用舞蹈、馬戲團、雜耍團等流行的繪畫主題。在凱爾希納眼中，這些職業代表了底層的聲音，不被社會接受的異類，就像藝術家一樣，販賣他們的靈魂，換取一餐的溫飽以及能被社會接受的公民角色。「橋派」成員也酷愛這類主題，或許，表現主義者認為繪畫馬戲團表演者、在高空鋼索上的舞蹈，以及个要命的大膽把戲，最適合成為自己的象徵符號，象徵自己將創造力發揮到突破常規的地步。

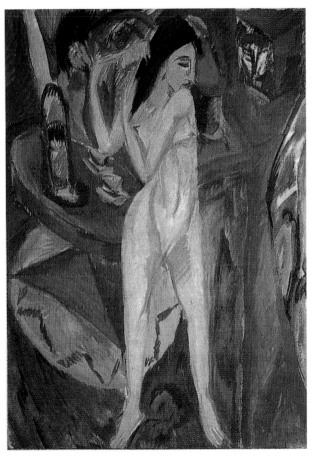

凱爾希納
梳頭髮的裸女
油彩畫布
125×90cm　1913
柏林橋派美術館

積極參與展覽活動

「橋派」在1912前半年有許多展覽和活動。表現主義畫家馬爾克（Franz Marc 1880-1916）邀請「橋派」畫家的作品在第二次的「藍騎士」畫展一同展出，地點位於慕尼黑的現代畫廊，顯現出了兩個團體之間的連結。

而最令「橋派」藝術家為之振奮的是，受邀參加一場由「德國藝術家與藝術之友特別聯盟」所舉辦，在德國科隆的大型國際特展。「橋派」首次被歸納為歐洲藝術中，前衛菁英名單的

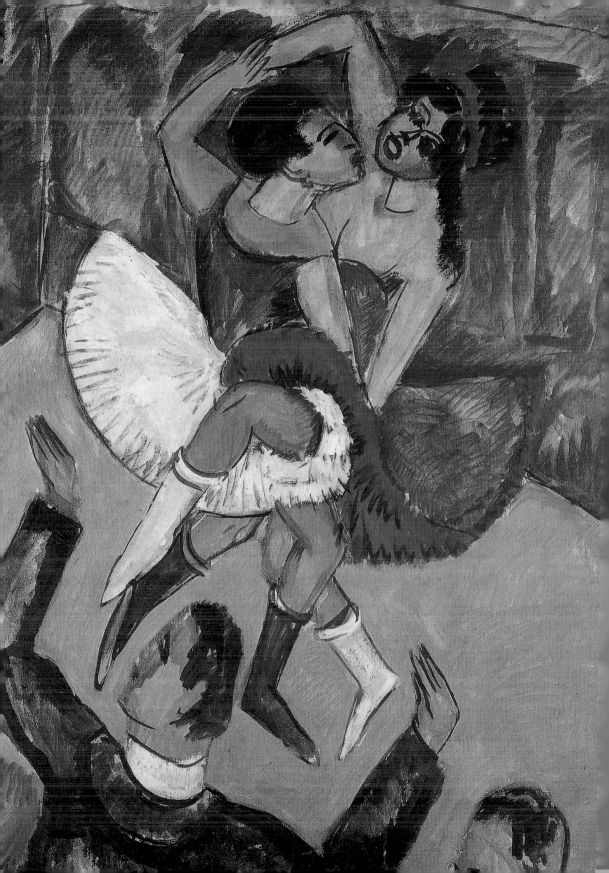

一份子。

從5月到9月期間,「橋派」藝術家的作品與梵谷、塞尚、高更、席涅克(Signac)、孟克、畢卡索、勃拉克(Braque)、德朗(Derain)、馬諦斯、弗拉曼克(Vlaminck)、蒙德利安和柯克西卡等人的作品掛在一起。孟克當時曾寫信給友人道:「歐洲所有最瘋狂的繪畫都集結在此──我只是其中一個已經逐漸失去光芒的老經典罷了──科隆大教堂基座為之震動。」

黑克爾與凱爾希納被委託裝飾教堂圓頂。凱爾希納在麻布袋上畫了一張四公尺高的大型聖母瑪利亞畫作,掛在教堂圓頂上──他一生唯一的一幅宗教畫作,但只有照片存留了下來。

菲瑪倫島與柏林姊妹

凱爾希納曾一度考慮離開柏林。但柏林似乎還有什麼特質,將他牢牢地「黏住」。一年內,他唯一離開城市的機會就是到德國北方的菲瑪倫小島度假,這個地方已變成了他的另一個莫利茲堡湖邊天堂。對凱爾希納而言,天堂裡必定少不了美女和模特兒作伴。在1912年夏天,他在尋找適合的女性遊伴時,認識了艾娜和戈達姊妹(Erna & Gerda Schilling),兩名在柏林夜店的舞者。

艾娜成為凱爾希納長年的伴侶,他們的關係一直維持到1938年凱爾希納過世。戈達,較年長並多話,最後對自己的生活失去掌控,在1924年因梅毒感染而死於療養院。關於這兩位姊妹,凱爾希納寫道:「兩位女孩可愛、健美、結實的軀體取代了撒克遜人的柔軟女性軀體。在千百幅的素描、版畫與繪畫中,這樣的軀體構成了我對於美的感知,或許改變了一般人對於身體的審美認知。」

圖見93頁

凱爾希納1913年所繪的〈帕里斯的審美〉,引用了古希臘神話,故事中有一位名叫帕里斯的國王,和三位美麗的女神,這些女神在他面前要求他當評審,評定誰是最美的。在畫中,凱爾希納叼著一根菸,將自己比為帕里斯的角色,而半裸及全裸的女郎

89

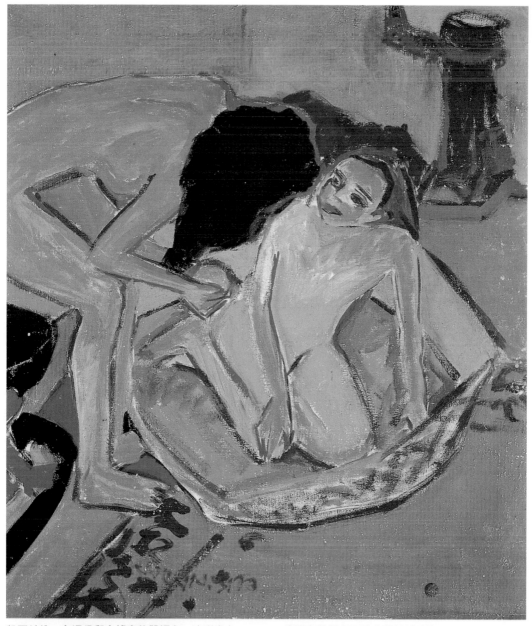

凱爾希納　**在澡盆與火爐旁的雙裸女**　油彩畫布　1911　德國奧芬堡布爾達收藏館(上圖)

凱爾希納　**女馬戲表演者**　油彩畫布　120×100cm　1912　慕尼黑現代美術館藏(右頁圖)
這幅畫是凱爾希納在柏林時期以馬戲團為主題的最重要畫作。雖然他在構圖方面參照了秀拉1891年所做的〈馬戲團〉，但在表現性與活力方面，這幅畫遠遠的超越了秀拉的原作。

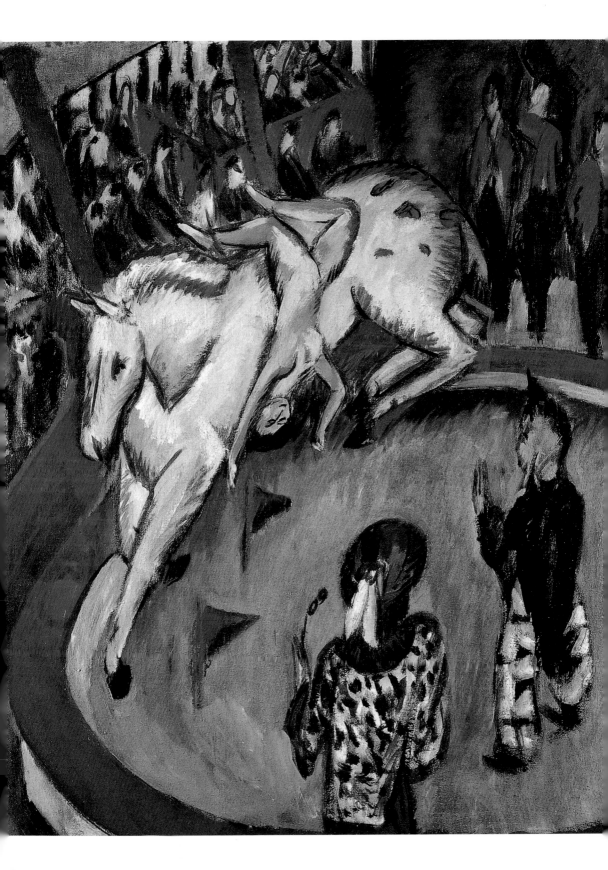

則包括了這對柏林姊妹——在前景中，艾娜，穿著緊身洋裝，頭微上揚。

從1912年6月到9月，凱爾希納、艾娜和戈達在菲瑪倫共度第二次假期。如同以前一樣，他們待在小島南方燈塔旁的租來的房子裡，在懸崖邊、海岸邊游泳、談笑、繪畫，過著自由自在的生活。這是一段畫作產量豐富、平和的日子。

凱爾希納日後曾回憶道：「在那我學習如何呈現人與自然的結合……畫了最成熟的畫作……赭色、藍、綠是菲瑪倫的顏色，完美的海岸線造型，充斥著豐富的南海氣息……」這個時期的畫作結合了考慮精密的構圖，帶著流暢、即興、幾乎是素描式的繪畫方法，1912年所繪的〈菲瑪倫城堡〉，將建築物以流暢的方式繪成雕塑形體，令人聯想到塞尚的作品。

圖見99頁

這個時期最重要的作品是〈向海邁去〉，另一幅大型油畫。一對裸體的男女在浪花中前行，背後有著崎嶇的海岸線及燈塔，而第三位女子在一旁做日光浴。這描繪方式流暢的裝飾性人物，表達出一種生活的純粹快樂。可以感受到一股能量從左下角的構圖一直延伸到右上角。受到印度藝術的影響，以線條所製造的陰影與輪廓讓人體、沙丘、海浪，交互融合但又能彼此區分，用少許的輔助色調（綠、紫、橙），在畫面上感受到各自正確的分量及比例。

圖見94頁

紛亂的筆觸，帶出城市節奏

菲瑪倫是一個恩賜，相反的，柏林的喧鬧、人潮擁擠則是種詛咒；裸體人形在景觀中反映了理想的自然和諧，人物在大都會的街頭反映了人的疏離。但兩者皆是有趣的繪畫題材，在1912下半年，凱爾希納逐漸轉而觀察大城市生活的喧囂，他的畫筆成為一把獵人的來福槍，大城市的生活步調決定了畫作的節奏。他在混亂中尋找縮寫、符號和如他所描述的「象形文字」。其中一些傑出的作品包括了〈紅伊莉莎白河堤，柏林〉，畫中捕捉了大城

凱爾希納
帕里斯的審美
油彩畫布
111.5×88.5cm　1913
德國路德維希港威廉海克博物館

圖見95頁

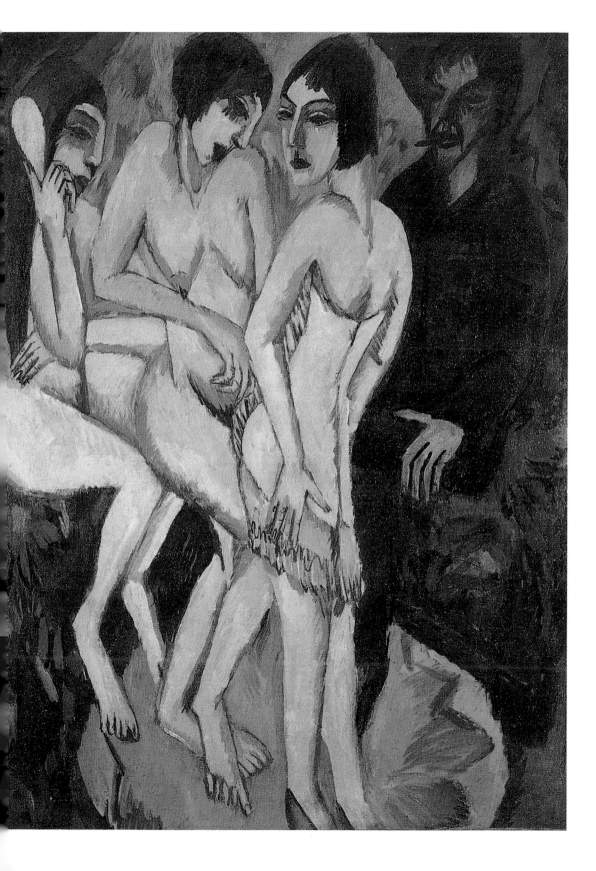

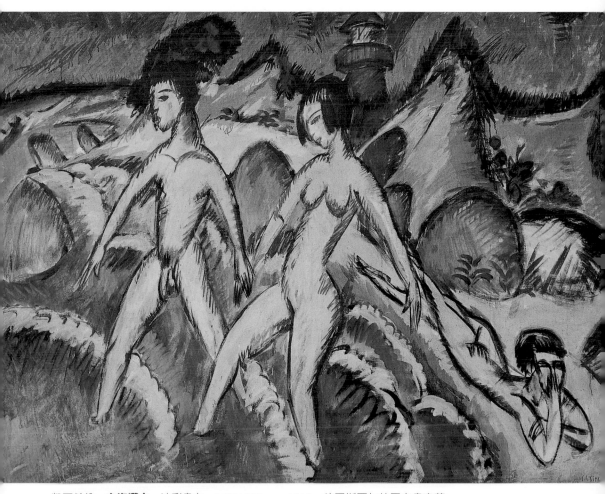

凱爾希納　**向海邁去**　油彩畫布　146×200cm　1912　德國斯圖加特國家畫廊藏

市生活脈動的精髓。但大城市也代表了隨處可見在街頭討生活的
妓女、娛樂工業、危險及暴力。

〈裸女背影、鏡子和男子〉，1912年，畫中矛盾的情緒張
力，甚至可以說讓早期德勒斯登時期所繪的裸體都相形見拙。畫

圖見97頁

凱爾希納
**紅伊莉莎白河堤，柏
林** 油彩畫布
101×113cm 1912
慕尼黑現代美術館藏
這幅畫記錄了由柏林
市中心向南望所見的
景觀，新建的路易莎
運河後方搶眼的紅磚
建築已在第二次世界
大戰中被夷平。而在
這座建築的身後尖尖
的教堂圓頂是現今柏
林重要的交通中心。

中人物站在受侷限的小空間內，強烈的人工光線照亮室內空間及
背部的曲線。一個無名的男子在背景中出現，是一名嫖客，頗有
威脅性，而女子擺著誘人的姿勢，自戀與調情等複雜情緒出現在
鏡中側影。顏色漸層已經不是明亮、鮮豔的，而是略為黯淡了下
來的顏色；畫筆的筆觸尤勁，繁複交疊的線條帶出一股不安的氛
圍，這種感覺藉由右方占滿畫布的人體表現出來。

這樣的筆法和構圖方式，將會成為凱爾希納未來一、兩年的
主要實驗對象，就像在〈病女人；帶著帽子的女人〉中，堆疊顏
色及短筆觸的繪畫方式，像是呈現鳥的羽毛一般，角度造型的描

圖見96頁

凱爾希納　**病女人；帶著帽子的女人**　油彩畫布　71.5×60.5cm　1913　柏林國家博物館藏
這名女士不健康的膚色更是藉由強烈的背景色突顯出來。她的眼神移開了觀者，她看上去完全
沉浸在自己的世界裡面。雖然凱爾希納能夠提高這幅畫不安與絕望的成分，但從不帶有政治或
社會層面的含意。

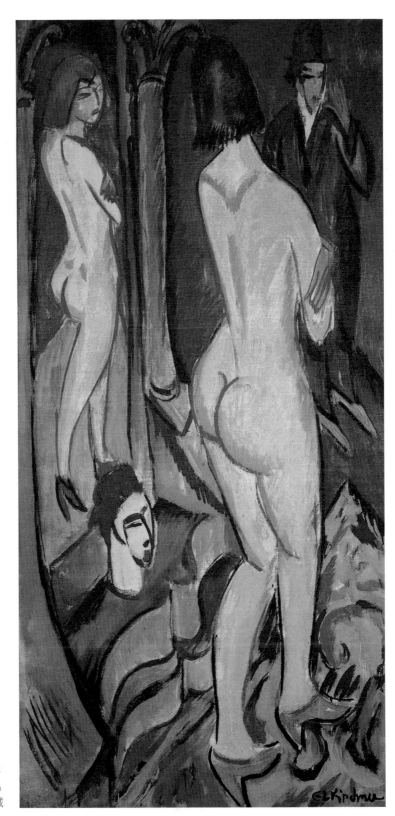

凱爾希納
裸女背影、鏡子和男子
油彩畫布　160×80cm
1912柏林橋派美術館藏

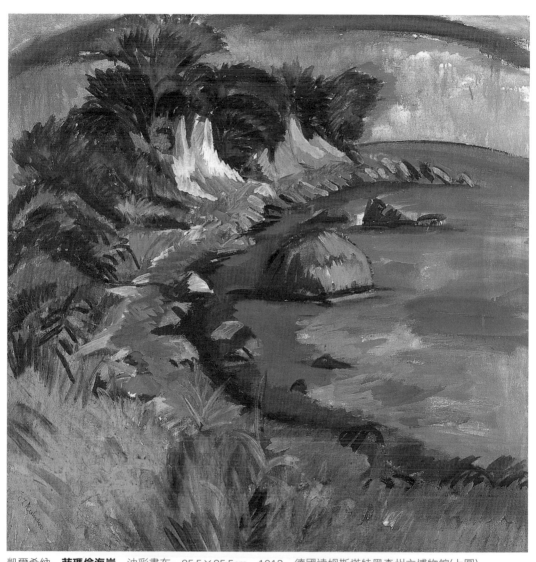

凱爾希納　**菲瑪倫海岸**　油彩畫布　85.5×85.5cm　1913　德國達姆斯塔特黑森州立博物館(上圖)

凱爾希納　**菲瑪倫城堡**　油彩畫布　122×91cm　1912　德國明斯特藝術與文化歷史國家博物館藏(右頁圖)

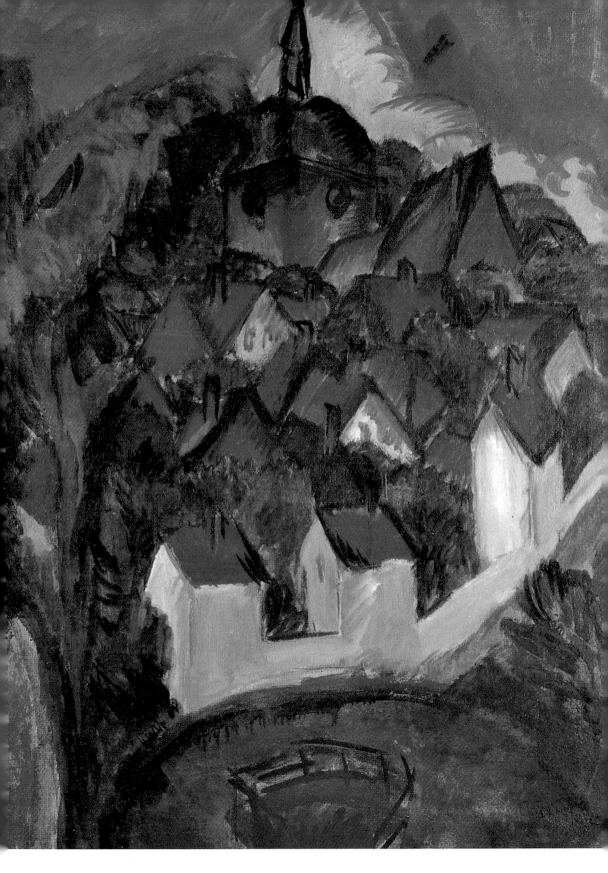

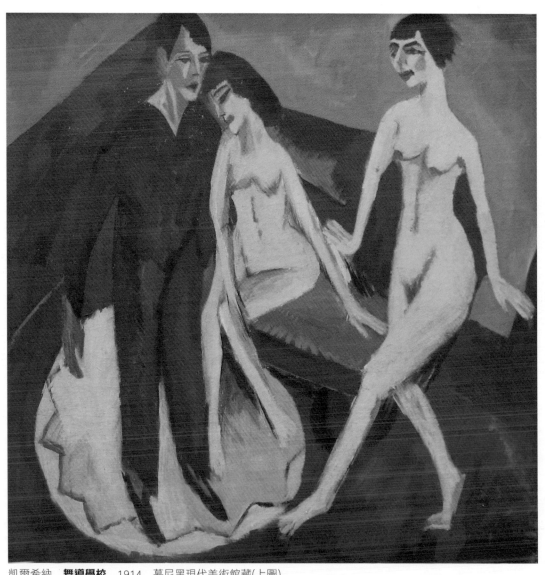

凱爾希納　**舞導學校**　1914　慕尼黑現代美術館藏(上圖)

凱爾希納　**兩名女子與洗手盆**　油彩畫布　121×90.5cm　1913　德國法蘭克福市立美術館藏(右頁圖)

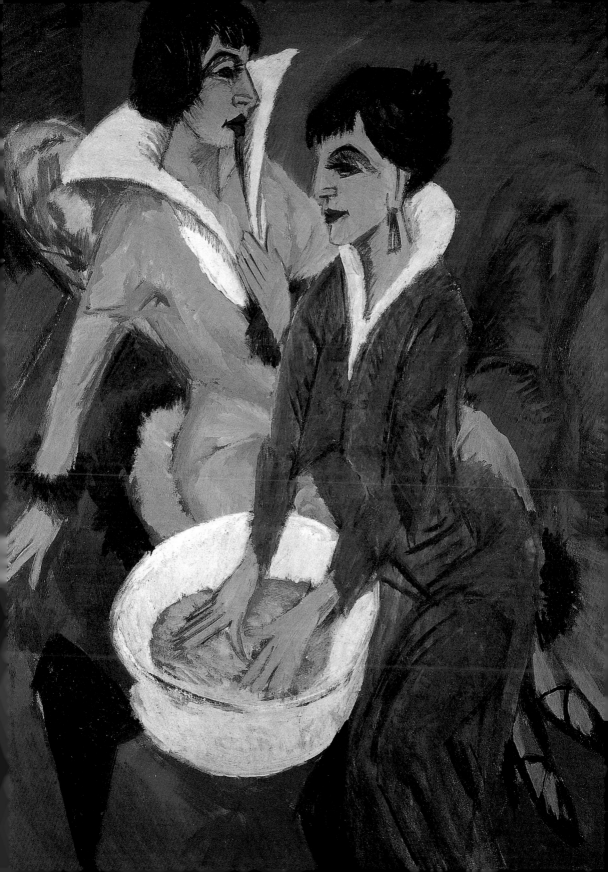

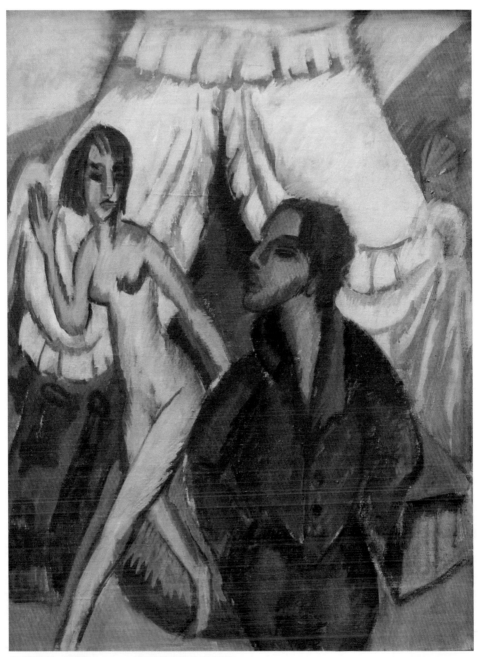

凱爾希納　**帳篷**　1914　慕尼黑現代美術館藏

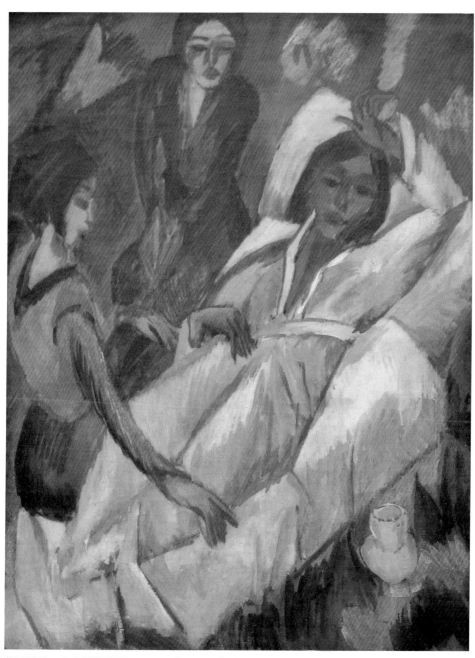

凱爾希納　**女人們與茶杯**　1914　慕尼黑現代美術館藏

繪也更加明確。

　　他以類似的筆觸描繪城市的生活，表達出了世界大戰前，柏林的不安氛圍，〈抽菸斗的奧托‧慕勒〉的畫法也用了類似的表現手法。慕勒在1910年加入「橋派」，與凱爾希納的關係變得十分密切。在1911年夏天，兩人一同到東歐波西米亞旅行，在1913年夏天，慕勒和他的老婆陪同凱爾希納同遊菲瑪倫。這個關係在1913年橋派面臨解散危機後，變的更加重要。

橋派解散，於耶拿認識一群藝術知己

　　派奇斯坦已經在1912年被逐出團隊，因為他參與了「新分離派」的展覽而未經過團員的同意。在1913年5月27日，橋派永久解散。這是凱爾希納的錯。他寫了一篇橋派的團體大事記，而將自己比為過去八年內所有活動的主導者。凱爾希納宣稱，自己引進了德國南方的木刻版畫技術，並是第一個在民族博物館發現黑人和大西洋雕塑的人。

　　他為何需要如此誇大邀功？是因為他的傲慢？或是他覺得自己的付出尚未受到足夠的認同？還是為了給這個長久以來充滿問題的團體最後致命的一擊？許許多多的原因促成了凱爾希納令人困惑的陳述。

　　其他的人理所當然感到憤慨，並抵制

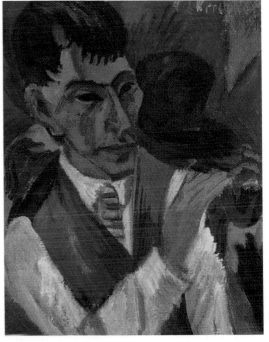

這篇文章的出版。但凱爾希納仍獨自將它出版，這使得「橋派」的解散達到覆水難收的地步。日後，他會拒絕承認自己曾因身為橋派的一員而受惠。一直要到1926至1927年，他才畫了一幅「回顧與復合」的團體畫作──〈橋派畫家的肖像〉，對失去的朋友的一種追憶，畫中人物對凱爾希納的重要性，遠比他願意承認的

圖見109頁

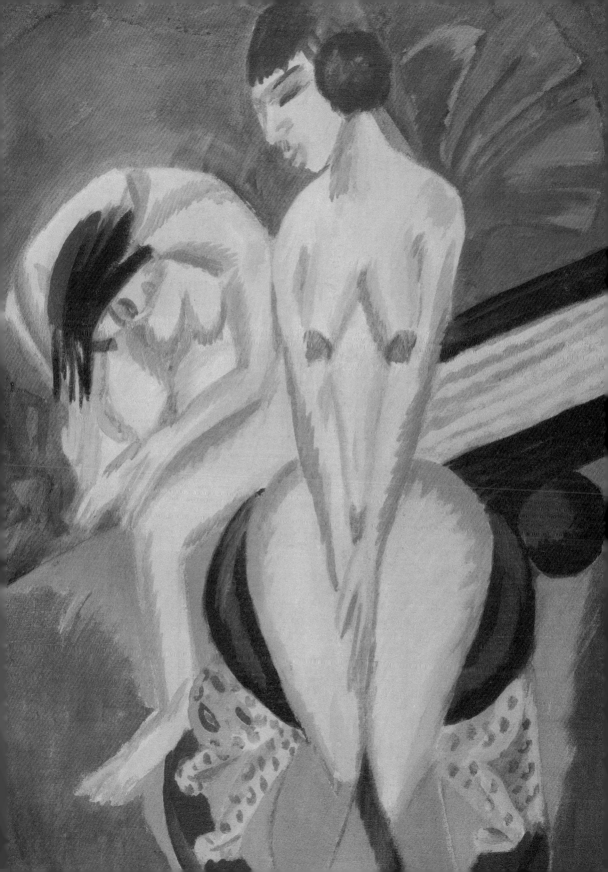

來得多很多，凱爾希納在畫中描繪自己手上拿著橋派成員不願意承認的、他自己所撰寫的團體大事記。

　　從1913年起，凱爾希納必須孤軍奮戰，除了他自己之外，他不需對其他人負責任，但也是未受保護的，被迫獨自面對自己

Im Jahre 1902 lernten sich die Maler Bleyl und Kirchner in Dresden kennen. Durch seinen Bruder, einen Freund von Kirchner, kam Heckel hinzu. Heckel brachte Schmidt-Rottluff mit, den er von Chemnitz her kannte. In Kirchners Atelier kam man zum Arbeiten zusammen. Man hatte hier die Möglichkeit, den Akt, die Grundlage aller bildenden Kunst, in freier Natürlichkeit zu studieren. Aus dem Zeichnen auf dieser Grundlage ergab sich das allen gemeinsame Gefühl, aus dem Leben die Anregung zum Schaffen zu nehmen und sich dem Erlebnis unterzuordnen. In einem Buch "Odi profanum" zeichneten und schrieben die einzelnen nebeneinander ihre Ideen nieder und verglichen dadurch ihre Eigenart. So wuchsen sie ganz von selbst zu einer Gruppe zusammen, die den Namen "Brücke" erhielt. Einer regte den andern an. Kirchner brachte den Holzschnitt aus Süddeutschland mit, den er, durch die alten Schnitte in Nürnberg angeregt, wieder aufgenommen hatte. Heckel schnitzte wieder Holzfiguren; Kirchner bereicherte diese Technik in den seinen durch die Bemalung und suchte in Stein und Zinnguss den Rhythmus der geschlossenen Form. Schmidt-Rottluff machte die ersten Lithos auf dem Stein. Die erste Ausstellung der Gruppe fand in eigenen Räumen in Dresden statt; sie fand keine Anerkennung. Dresden gab aber durch die landschaftlichen Reize und seine alte Kultur viele Anregung. Hier fand "Brücke" auch die ersten kunstgeschichtlichen Stützpunkte in Cranach, Beham und andern deutschen Meistern des Mittelalters. Bei Gelegenheit einer Ausstellung von Amiet in Dresden wurde dieser

的恐懼及問題，自己負責畫展的籌辦。很幸運的，他受到重要的德國收藏家，歐斯豪斯（Karl Ernst Osthaus 1874-1921）的賞識，他也是德國埃森福克旺博物館的發起人及負責人之一。同年的10月，凱爾希納的第一個大型個展在遙遠的德國小城——哈根（Hagen）舉辦。11月，也在柏林畫廊辦了另一個主要展覽。

　　此時凱爾希納與艾娜移居至柏林一角路45號的頂樓閣樓空間，這裡不只是他們的居所，同時是創作工作室。他們在這裡的昏暗及貧窮的處境讓許多前來拜訪的友人震驚，但他們也訝異於這個地方顯露出的強烈藝術氣息：每一面牆壁都畫上了不同顏色，掛著凱爾希納作品，艾娜所作的蠟染窗簾及紡織都以凱爾希納的設計為藍圖，家具則是由德勒斯登搬來的。非洲與亞洲的物件，和凱爾希納自己的人物雕塑集結起來，可以說是一種「總體

凱爾希納所做的橋派大事記木刻版畫。

藝術品」（Gesamtkunstwerk）。

　　雖然繪畫仍是他的主要媒材，但雕塑從1909年起對凱爾希納
變的更加重要。他在1914年解釋道：「雕塑對我有幫助，將空間
的概念轉化為大型的平面作品，就像早時它幫助我尋找大型的、

自我拘束的造型。」換句話說，像是1912年的木雕雕刻〈站立的
女子像〉，有著她豐滿圓弧的身軀、寬闊的臀以及保持身體造型
的雙手姿勢，而它的功用最終只是協助凱爾希納增進繪畫的表現
方式而已。

　　從1914年2月到3月，另一個大型的凱爾希納個展在德國圖林
根（Thuringia）舉行，由耶拿藝術協會主辦。該協會於1903年創
立，是當時德國最前衛的藝術機構之一。展覽是由愛伯荷德．格
里茲巴哈（Eberhard Grisebach）所發起，他是大學的哲學教授，特
別欣賞表現主義，也是耶拿藝術協會的主導者。從此凱爾希納和
這位學者展開了一段長久且深刻的友誼關係。活潑的耶拿古城也
讓凱爾希納有機會認識一群風趣的知識份子，包括格拉夫（Botho
Graef）考古學及藝術史教授和畢亞隆（Hugo Biallowons）。凱

爾希納被這群心胸開放的自由派吸引，他們像是資助者般的贊助他，並似乎取代了凱爾希納失去的藝術盟友的角色。

捕捉戰前柏林印象— 著名的街景畫作

1914年，凱爾希納創作了一系列讓街頭繪畫達到極致的重要作品。自凱爾希納六年前撥動了「大都會交響曲」的第一根弦開始，他把城市景觀當成一種心理的空間，繪畫描述路人以及他們面對觀者的反應。在1913年，他帶著前所未有的創作能量回到這個主題。因為這個決定，使得為數不多的街頭景觀系列，成為他最突出的藝術成就之一。

和〈紅伊莉莎白河堤，柏林〉或〈美盟廣場，柏林〉不同，這些新畫作注重的是在城市裡生活的人物———人物繪畫，總是藝術史中重要的一個經典種類項目。就連應該是打從骨子底反叛、反中產階級的藝術家凱爾希納，也希望被學院的尺丈量、希望能在藝術史上留名，不僅是以風景畫，而是以人物畫家的身分。

當第一次世界大戰結束後，柏林國家藝廊選擇他的三幅畫作收藏，兩幅是菲瑪倫的城市景觀，凱爾希納個人特別為德國最重要的當代美術館購買了他的〈街景〉而感到洋洋自喜。

這個系列從1913年的一幅在科隆畫的街景，〈街角的五位婦人〉而開始。其中有多名女子走在人行道上，街燈照亮了她們的臉龐及身軀，在畫面右邊有展示櫥窗，在左邊有一個車子輪胎

凱爾希納
橋派畫家的肖像：奧托‧慕勒、凱爾希納、黑克爾、史密德－羅特魯夫 油彩
畫布168×126cm
1926/27
德國科隆路德維希博物館藏
黑克爾其實才是「橋派」的主要發起人，站在這幅畫的中央，史密德－羅特魯夫在他的右邊，凱爾希納在他的左邊，指著自己所撰寫的「橋派」大事記。奧托‧慕勒坐在前景；派奇斯坦沒有出現在畫面中。
（右頁圖）

凱爾希納側面半身像
（右圖）

圖見95及110頁

圖見111頁

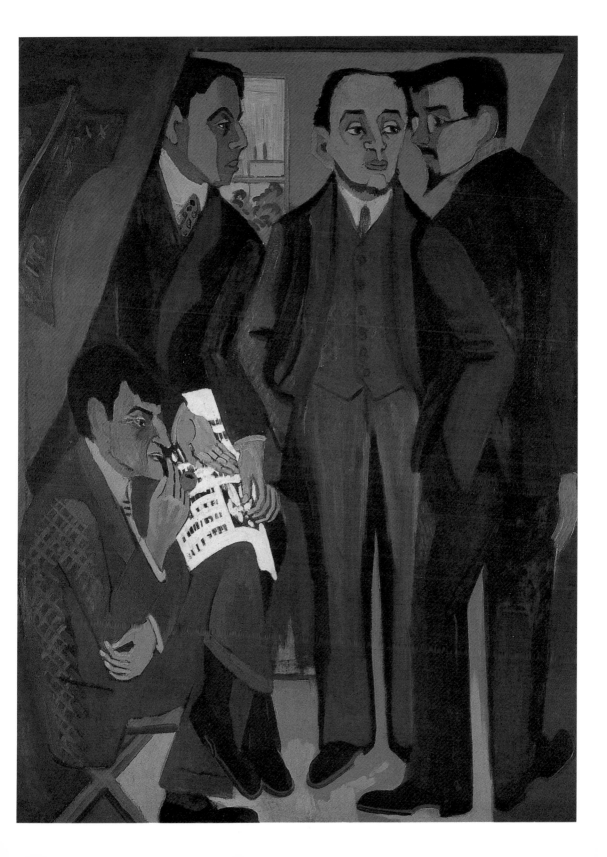

——都以不同的視角所繪。這成了接下來一系列街景常使用的構圖範例，一種凱爾希納將個人提顯出來，和無名的大眾區隔的方式。

都市似乎被女人趾高氣昂的態度給華麗地裝飾著，藉由冷漠及不感興趣來展現他們最好的一面。他們是高級的妓女，就像那些常在弗里德里希大街（Friedrichstraße）遊蕩的（國家咖啡店的所在地，城裡面最有名妓女集中地）以及鄰近的波茨坦廣場。在此，就如褚威格（Stefan Zweig 1881-1942）所寫：「街道上曾隨處可見販賣自己的女人，要迴避她們反而比找到她們難。」

下一幅畫作，〈柏林街頭〉和〈弗里德里希大街，柏林〉也

圖見112及113頁

凱爾希納
街角的五位婦人
油彩畫布
120×90cm　1913
德國科隆路德維希博
物館藏(右頁圖)

凱爾希納
美盟廣場，柏林
油彩畫布
96×85cm　1914
柏林國家博物館藏
(左圖)

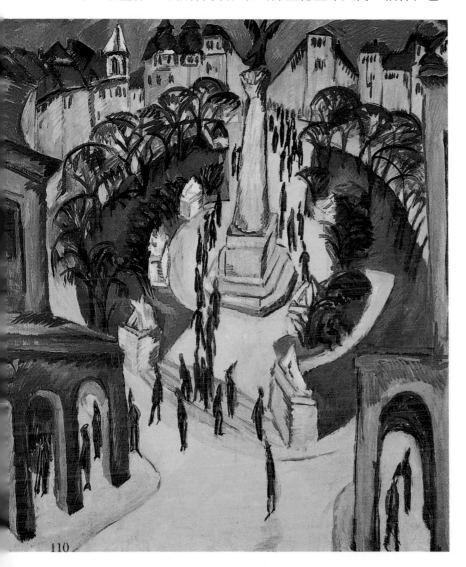

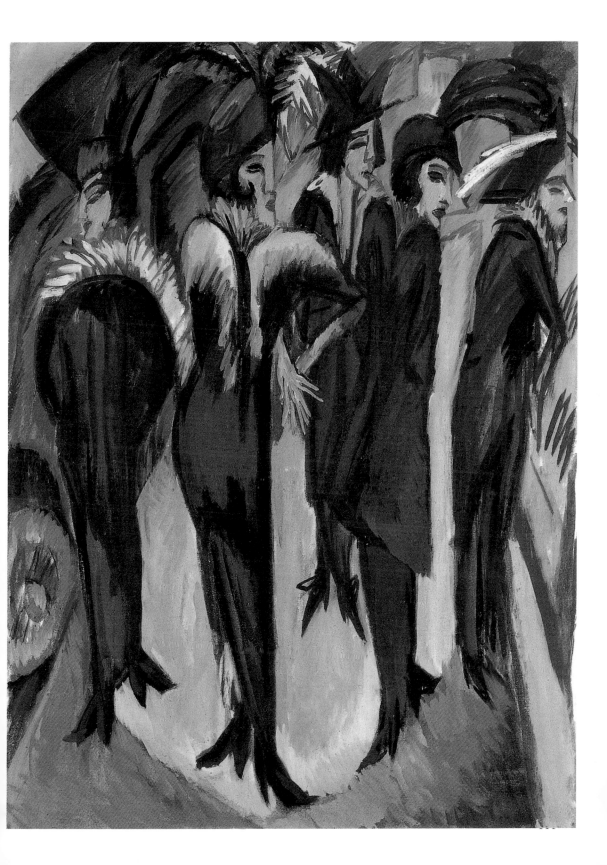

將妓女描繪得纖瘦不已，像是獵物一般充滿了警惕。藉由強烈的撕裂性筆觸線條交疊、奇異的帽子與羽毛圍巾，這些夜晚之鳥拼湊成了一個當時的柏林印象。他們的乳房被緊身馬甲擠壓，為了吸引顧客她們展示出準備好的一面，一隻隻鳳凰用已僵硬的腿在夜間行進。所有人物好像都帶著電影中那股性感的節奏與驚悚；但同時她們又像是在城市叢林中的獵豹，眼底散發著危險。

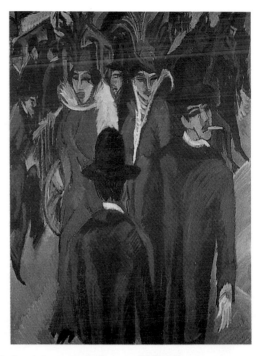

在〈弗里德里希大街，柏林〉我們可見一輛車疾駛而過，一隻賽狗有如另一位「藍騎士」馬爾克所擅長繪畫的天真動物們，帶著驕傲的姿態邁入了黑夜之中。女子身後具動態感的多位男子，被描繪的造型則有如受到未來主義畫派畫家盧梭羅（Luigi Russolo 1885-1947）畫作〈女子動態縱述〉的影響。

凱爾希納的粉彩畫作品〈紅衣高級妓女〉，身著一襲搶眼華麗的紅色晚禮服，像是可被雇用的城市愛人，充滿自信地邁步，身後跟著一票看不清楚面孔的男子，以一種尖銳的角度被描繪出來。

這幅畫也像〈兩名女子在街頭〉和〈萊普齊格大街與電車〉，使用了凱爾希納在近一年期間，因為菲瑪倫畫布的疏鬆質地所發展出的「羽毛式」筆觸。狂飆筆觸的釋放，將他的畫面能表現最充沛的能量。

同樣的，他的最後一幅街頭畫作，1915年的〈在街頭的女人〉也如法泡製。但〈在街頭的女人〉仍無法超越他自己的傑作〈波茨坦廣場〉，這幅大型的油畫作品在藝術史中已經成為德國都會表現主義的代表作。

從凱爾希納的工作室搭車約十五分鐘，即可到波茨坦火車站，這裡可以到達市中心的各個地方：波茨坦、萊普齊格廣場、弗里德里希大街、林登大道、巴黎廣場與旁邊的布蘭登堡門。紅

凱爾希納
柏林街頭 油彩畫布
121×95cm 1913
柏林橋派美術館藏(上圖)
圖見117頁

圖見114頁

凱爾希納
弗里德里希大街，柏林
油彩畫布
125×91cm 1914
德國斯圖加特國家畫廊
(右頁圖)

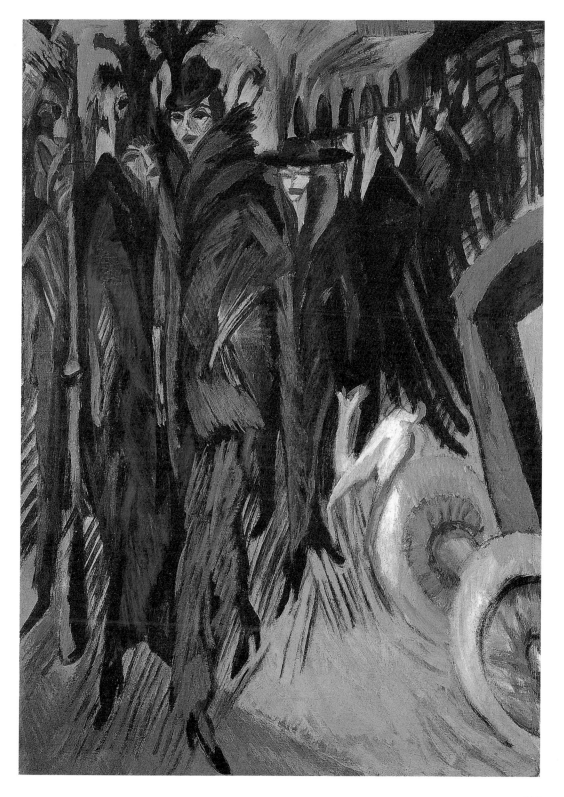

113

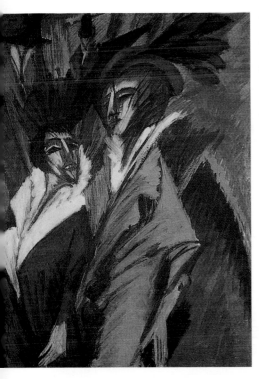

色的火車站磚牆在背景透出一絲光。在前景有兩名不同年齡層的女人，兩者看上去「穿著得體」，就如警察規範的。在她們身後有黑衣男子穿梭，無名字臉孔的。

　　三角形的街道，它的形狀與闊步男子移動的身軀及細長的腿相呼應，他在街道間躍步，好像中間的安全島是一座旋轉舞台，兩名女子站在上頭。兩種造型都著帶有性暗示，街道充滿了由燈光流瀉出令人不快的、冷烈的綠色，在人行道及安全島間氾濫。

　　今日被認為是描繪柏林現代大都市生活的重要傑作，〈波茨坦廣場〉在第一次展出時面臨了許多的嘲弄；有人說凱爾希納表現了人類獸性的一面，人體有著扭曲的四肢、做著可笑的跳躍運動，就像喝醉酒一樣。但就藝術家本身，他已經歷了對柏林愛與恨的複雜情緒，我們可以對他的成就做了不同的結論　　凱爾希納在柏林發展，深入探索了他繪畫各層面的「為何」及「如何」。

　　事實上在〈波茨坦廣場〉中，一名女子帶著黑色的寡婦面紗，這表示了第一次世界大戰的開始，而當時柏林的妓女被要求為死去的士兵帶上黑色面紗——奇特的愛國情結！當戰爭開始，凱爾希納和艾娜趕緊從菲瑪倫小島趕回柏林，因為菲瑪倫已經變成了一個戒備森嚴的戰區，在返回柏林的火車上，他們被誤認為間諜而短暫地遭到逮捕。回到家，藝術家焦躁地等待被徵召入伍。他將擔憂沉浸在酒精裡頭——據艾娜指出，他一天可以喝下一毫升的苦艾酒。

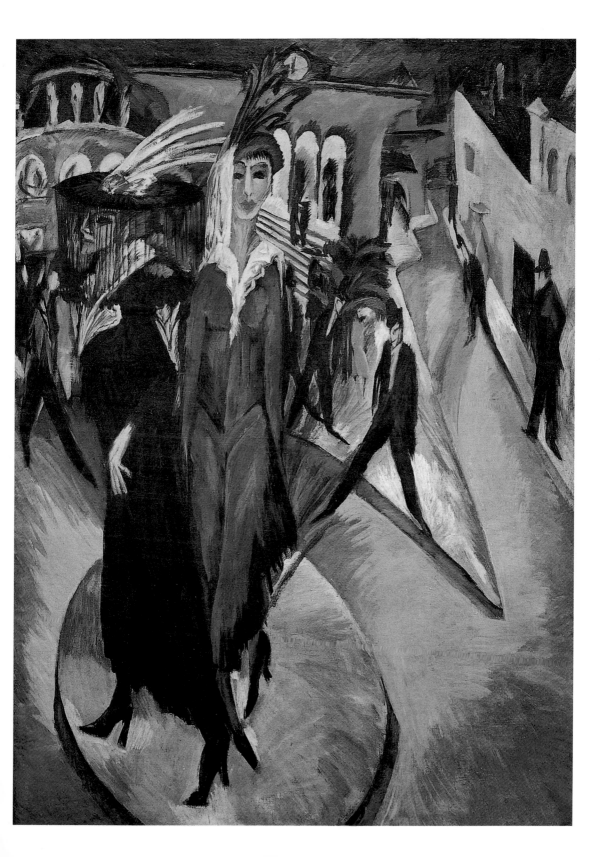

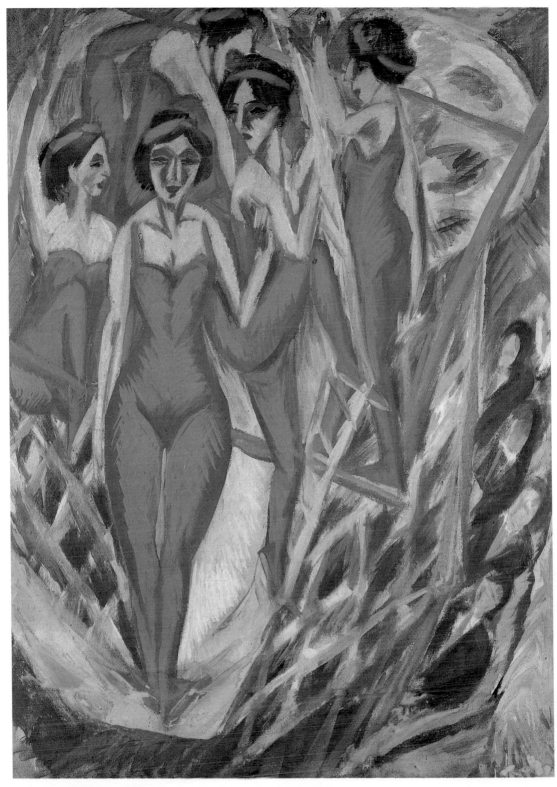

凱爾希納　**芭蕾舞女**　油彩畫布　119×89cm　1914　私人收藏

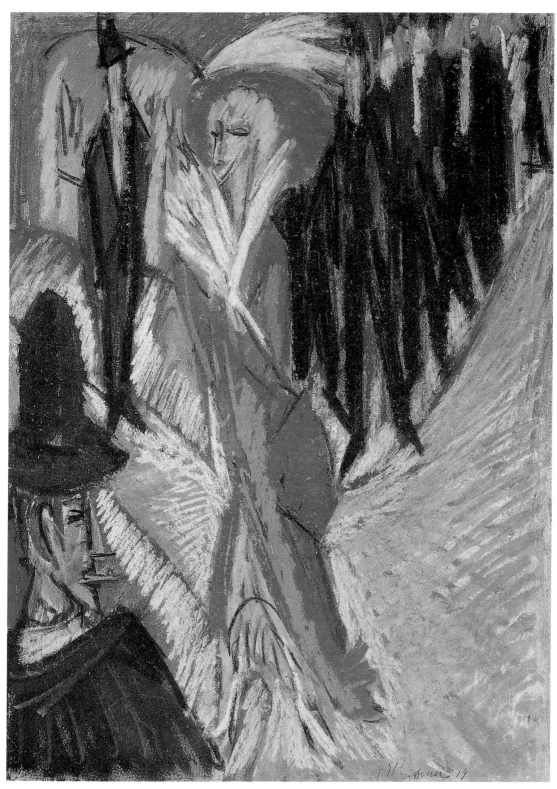

凱爾希納　**紅衣高級妓女**　彩色粉筆、紙　41×30cm　1914　德國斯圖加特國家畫廊

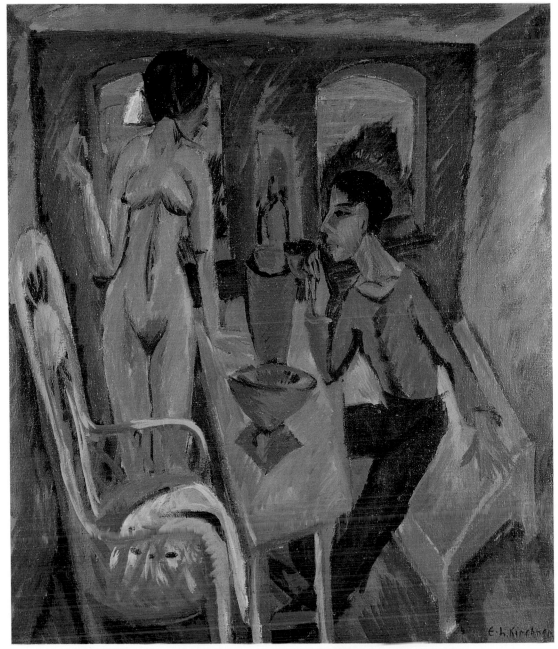

凱爾希納　**菲瑪倫島塔中一室**　油彩畫布　91.4×81.9cm　1913　美國哥倫布美術館藏(上圖)

凱爾希納　**街景**　油彩畫布　120.6×91.1cm　1913　紐約現代美術館藏(右頁圖)
這幅畫被納粹當局當作「頹廢藝術」並在1939年被世上最重要的紐約現代美術館所收藏。

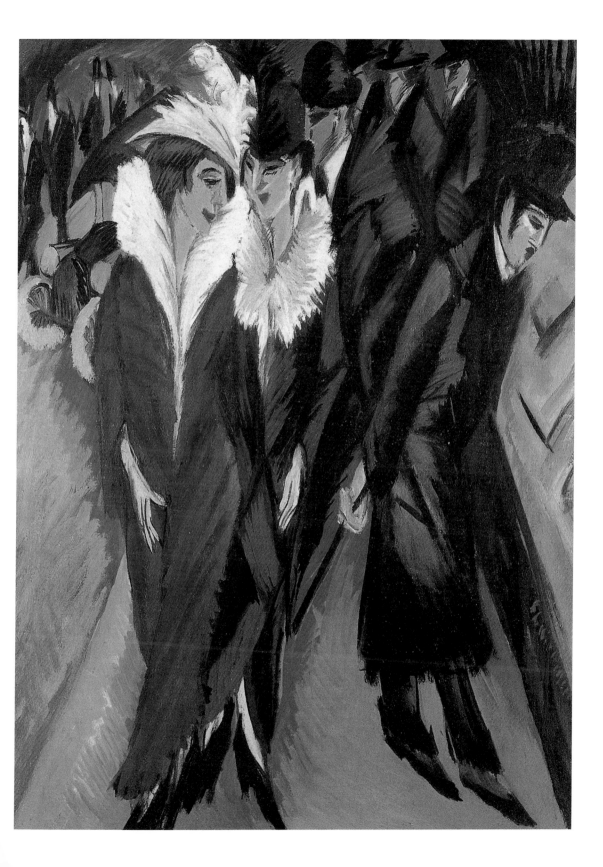

凱爾希納　**五名妓女**　木刻版畫　49.5×37.8cm　1914(上圖)

凱爾希納　**在路上散步的觀眾**　木刻版畫　29.2×23.5cm　1914(左頁圖)

凱爾希納 **在咖啡廳前踱步** 石版畫 51×59.8cm 1914

凱爾希納 **殺手** 彩色石版畫 50.4×59.7cm 1914 紐約現代美術館藏

凱爾希納　**橫躺裸婦**　彩色鉛筆、紙　1913/14

凱爾希納　**工作室裡的兩位裸女**　彩色粉筆、紙　34.5×43cm　1909
德國國立卡塞爾博物館藏

123

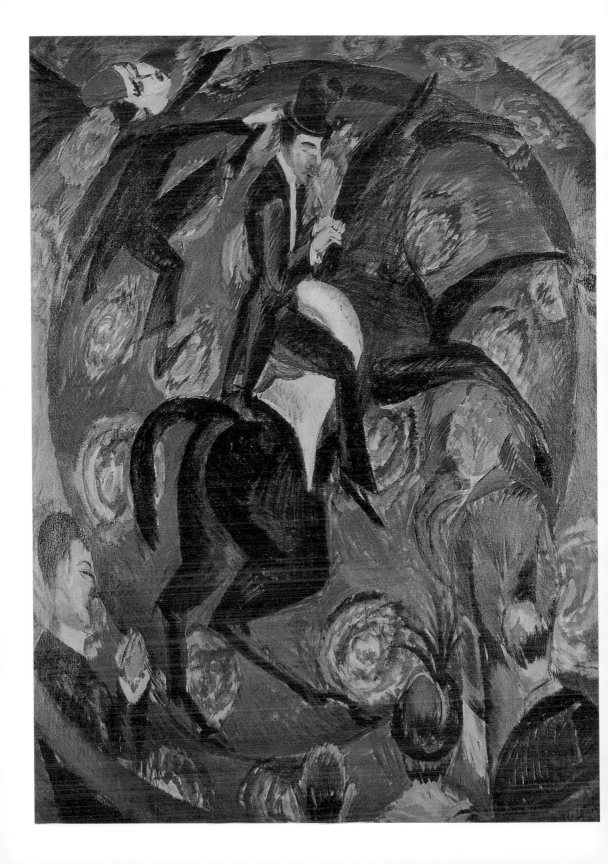

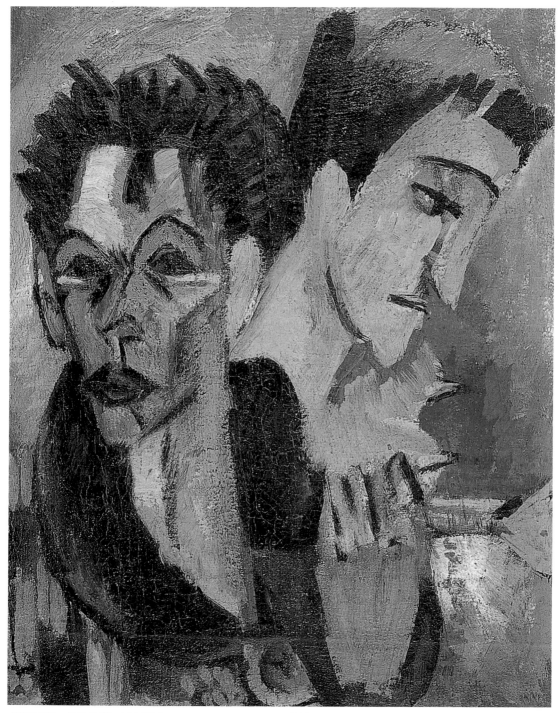

凱爾希納　**雙自畫像**　油彩畫布　60×49cm　1914/15　柏林國家博物館藏(上圖)
因為戰爭即將開始，凱爾希納描繪自己和情人艾娜是一同度過難關的伴侶

凱爾希納　**馬戲團騎士**　油彩畫布　200×150cm　1914　私人收藏(左頁圖)

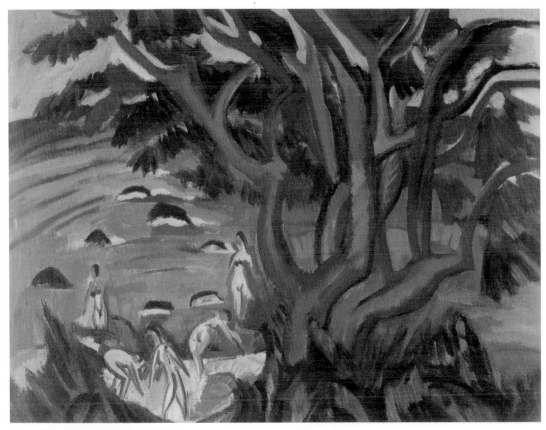

凱爾希納　**沙灘上的紅樹**　油彩畫布　75×100cm　1913　私人收藏(上圖)

凱爾希納　**在樹下的三裸體**　油彩畫布　124×90cm　1913　吳利茲堡國家美術館(右頁圖)

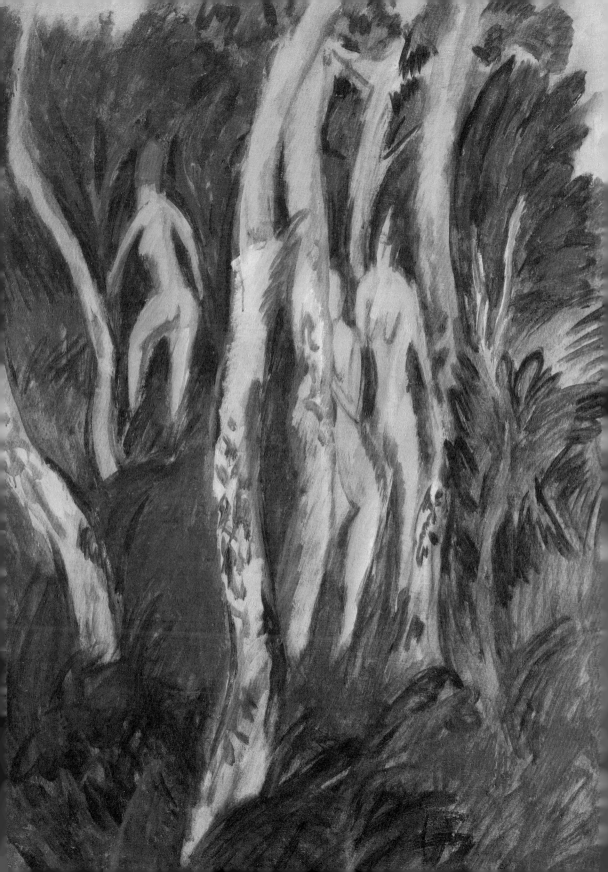

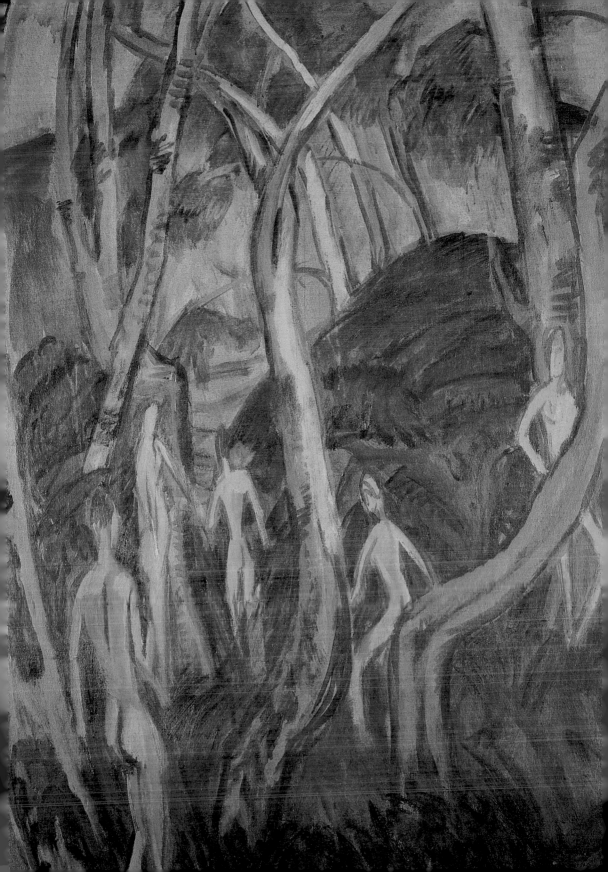

凱爾希納　**玩耍的孩子們**　銅版畫　1914(上圖)

凱爾希納　**菲瑪倫島五浴女**　油彩畫布　121.6×90cm　1913　美國哥倫布美術館藏(左頁圖)

柏林，你與死神共舞（1915～1918）

「這座充滿戰爭叫囂的城市，正與死神共舞」，達達主義詩人默林（Walter Mehring 1896-1981）在戰爭末期這樣寫著。在1914年夏天，一般人還尚未體會到死亡的氣息。

如同榮格爾（Ernst Jünger 1958-1998）所回憶：「戰爭原本應該是要帶給我們未來的富麗堂皇、強盛及尊嚴。對我們而言戰爭是一項有男子氣概的行動，在百花盛開下的槍戰、在被血染紅的草地上。在這世上沒有其他更好的死法了……」

無論白天或夜晚，軍隊行經一角街，經過凱爾希納的窗前，為「敬愛的祖國」前往戰場。學者、知識分子、學生和富有但無知的中產階級證明是最易被這種愛國、沙文主義所感染的一群人，相反的，一般的民眾比較不容易被這種情操所感動。只有少數的藝術家，像是葛羅茲（George Grosz 1892-1959）對戰爭充滿了疑惑。

巴爾拉克（Ernst Barlach 1870-1938）、柯林特（Lovis Corinth 1858-1925）和李柏曼等藝術家卻興奮的哼著當權者的軍歌。貝克曼（Max Beckmann）和狄克斯（Otto Dix 1891-1969）自願從軍，史密德─羅特魯夫期盼這個機會能創造「最強而有力」的作品。

興起戰爭的狂熱從歐洲頭蔓延到歐洲尾。未來主義派別早已

凱爾希納
飲酒者：自畫像
油彩畫布
118.5×88.5cm
1914/15
紐倫堡日耳曼民族博物館藏(右頁圖)
這幅畫在1917年時以〈飲苦艾酒的人〉為題展出，並順利的賣給了朋友，詩人布盧斯（Karl Theodor Bluth）所買下。但布盧斯決定將畫作借給慕尼黑現代美術館，凱爾希納知道後，急忙的在1921年將畫作買了回來，解釋說：「這不是一幅一般大眾能夠了解或是對他們有益的畫作。」

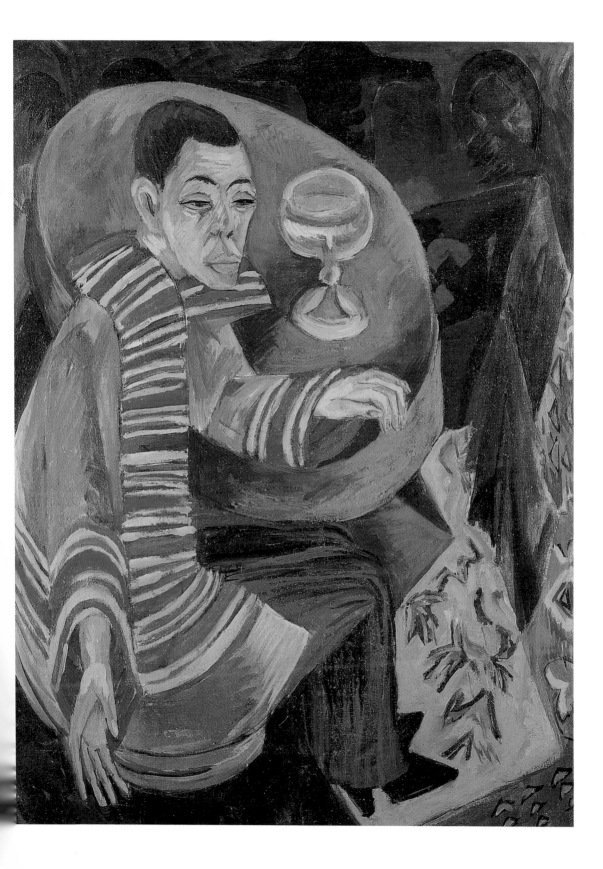

宣示為了成為世界上唯一「潔淨」的藝術而戰，表現主義畫家馬爾克甚至認為戰爭會帶來全球性的淨化作用，以及表現主義的獲勝。

這些美好的幻想，馬上就在戰壕中、充滿了傷亡者的野戰醫院裡，成了血腥的夢魘。

成為炮兵軍部隊的一員

凱爾希納對於戰爭的態度是極度矛盾的。他曾談論軍隊「在戰場上崇高的任務」，並在1915年，三十五歲時簽屬自願從軍。他描述自己是「一個非自願的自願軍」，並希望能選擇自己擔任的職務。

七月，他在哈勒（Halle）的第七十五號炮兵軍部隊開始了基本訓練。在從軍的前夕，凱爾希納完成了一幅自畫像，一幅對自己的存在充滿了深思與焦慮的繪畫──〈飲酒者：自畫像〉。畫中他有著消瘦、僵硬的面容，他坐在一杯有著醉人色彩的「綠色精靈」之前。這是苦艾酒，在十九世紀晚期法國最流行的酒類，是畫家的「綠色繆斯」，也出現在羅特列克（Toulouse-Lautrec）與畢卡索的繪畫之中，常象徵著藝術家自我毀滅的行為。

圖見131頁

一個極高的視角讓畫中央的桌子，看上去像是酒杯的光環。這樣的視角讓室內的陳設一覽無遺，他則在自己身後畫了深色的沙發做為倚靠。色彩豐富的睡衣領子及袖口將他消瘦的臉龐輪廓襯托出，像是脫離於現實之外的一座異國神像。凱爾希納仿效基督受難佈道時的姿勢，但同時腳下卻踩著傀儡木偶似的高跟鞋。吸毒者的空洞眼神，撇向一旁注視著不知什麼。

軍事演習再次地讓凱爾希納陷入了苦惱，他也試著以輕鬆的方式忘卻憂鬱，就如他在1911年寫給黑克爾的明信片上所描述的：「我再次地陷入了憂鬱的深淵／管他的／祝好，恩斯特。」但苦惱的他馬上成為了恐懼的俘虜，因此他駐防的城市，也轉化成世界末日上演的舞台。

凱爾希納
哈勒的紅塔
油彩畫布
120×90cm 1915
德國埃森福克旺博物館藏(右頁圖)

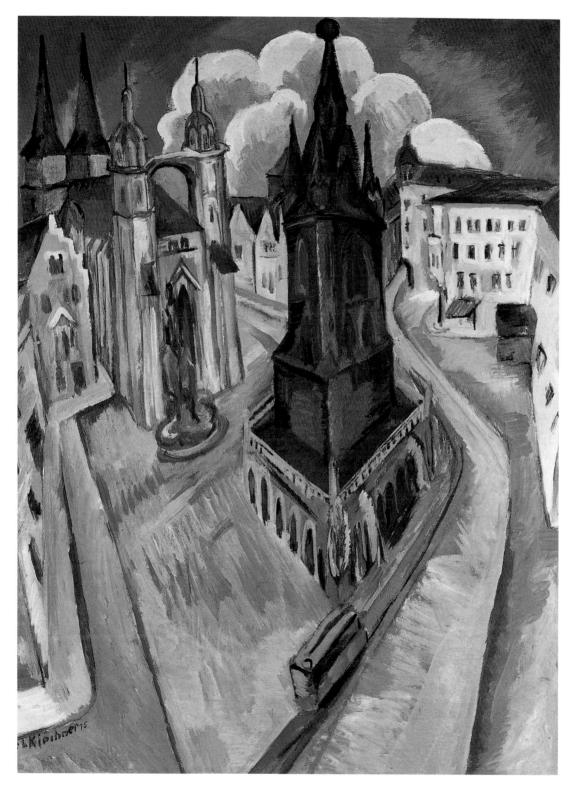

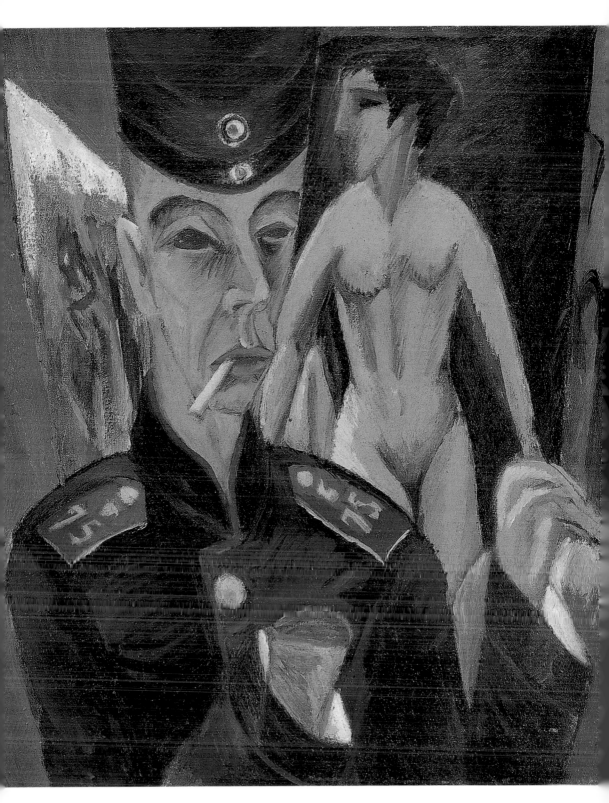

紀錄戰爭動盪的惆悵

圖見133頁

〈哈勒的紅塔〉中那寬廣的、無人的市場，以一種扭曲的透視角度顯現，充滿了冷冽的藍色。兩條街像是滾滾的血匯集在一起，匯集處有一座高聳的黑色鐘塔，鐘塔的基座是以紅色的磚疊成的，高塔的身後白雲在地平線上翻滾，有如一朵蕈狀炸彈。

在著名的〈裝扮成士兵的自畫像〉之中，凱爾希納描繪自己從軍中休假後，回到柏林工作室裡。他的神情憔悴，身後的裸女代表的不只是他的愛人，也是他最愛的藝術。他整齊的穿戴軍中的制服，肩上臂章繡著「75」，是他的炮兵軍隊號碼，顯現出他的職業身分，但是他的右手卻是被砍下的。戰爭，凱爾希納打從靈魂深處的恐懼，將可能會奪去他身為藝術家最重要的工具。他空洞的眼神裡充滿了絕望。他的軍服就像囚衣一般。

同年，凱爾希納為沙米索（Adelbert von Chamisso 1781-1838）所著的書《彼得‧史勒米爾奇遇記》創造了一系列七張的木刻版畫，這個浪漫主義式、童話體的小說，描述一名男子將自己的影子賣給了魔鬼。這些版畫，摻雜了凱爾希納對戰爭的困惑，把自己投射在書中主角史勒米爾身上，這些是二十世紀中最重要的版畫作品之一。它們顯現出了邊緣人格症的狀態，暈眩、幻覺、心悸——在戰爭中，只有生病或是在精神病院裡才能夠逃過這個瘋狂的世界。

書中第三章的木刻版畫名為〈掙扎（愛的折磨）〉，它的左上角顯現出一個裸體的、備受煎熬的女人，一手握著她流著血的心臟，另一隻手也像是爪子一樣，沾著血，伸向藝術家的胸口。鋸齒和分裂的線條，將畫面切割開來，像是撞擊碎裂成片的傷口一般；從畫向右眼所散發出來的光芒，代表他對現狀處境有了突破性的看法。但或許這個系列中最強而有力的畫作是接下來第四章節的這一張，〈史勒米爾在他孤獨的房間裡〉：一個消瘦的裸體被拘束在一個狹小的房間中，男子的造型被簡化、拉長像是一

凱爾希納
裝扮成士兵的自畫像
油彩畫布
69.2×61cm 1915
美國俄亥俄州歐柏林學院藝術館(左頁圖)
在凱爾希納的帽子上可以看到普魯士與德意志帝國的軍徽，在肩膀上則有他所屬的軍團號碼「75」。

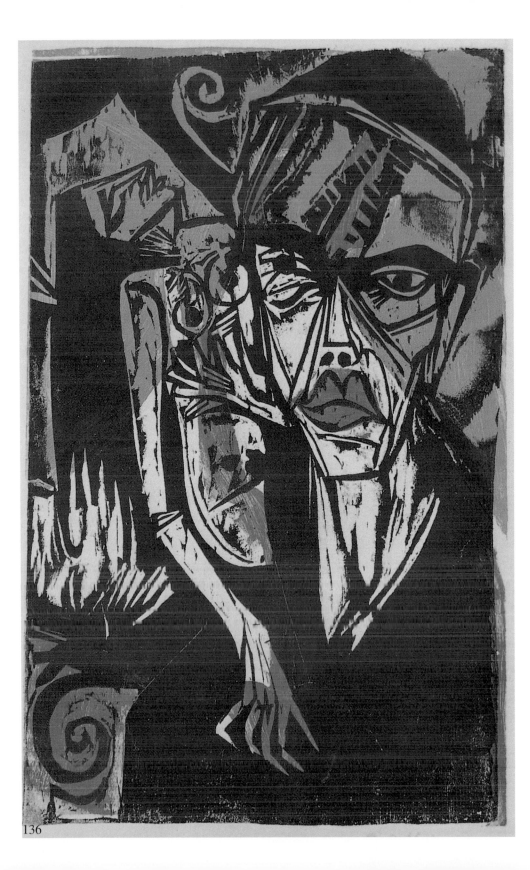

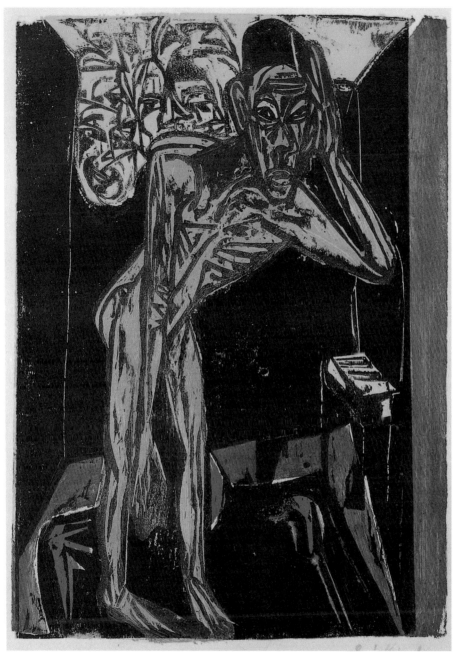

凱爾希納　**史勒米爾在他孤獨的房間裡**　彩色版畫，黑、棕、黃、紅、藍
33.6×23.8cm　1915　柏林橋派美術館藏(上圖)
凱爾希納自己是這麼解讀書中主人翁的：「在他的肩頭上，成群的陌生面孔湧入狹窄的小
房間嘲笑著他，黃色讓那些面孔更強烈……讓他的身體彎曲，外觀變的無比醜陋，史勒米
爾可以説是因為自己的多疑與偏執而受苦。」

凱爾希納　**掙扎（愛的折磨）**　彩色版畫，黑、紅、藍　33.6×21.4cm　1915　柏林橋派
美術館藏(左頁圖)

個空殼般，所有的恐懼傾瀉而出、再也無法被隱藏。

病魔襲身，全身癱瘓

　　1915年9月，在炮兵軍隊服務兩個月後，凱爾希納獲得暫時的停職，接受心理治療。在11月初期，他因為精神狀態不穩定被勒令退伍直到康復為止。他能獲得赦免一部分必須要感謝他的教官，漢斯（Hans Fehr）──他在戰前是哈勒大學的法律系教授，也曾是「橋派」的準會員。

　　在12月底，凱爾希納進入了陶努斯（Taunus）山區裡面的一家療養院，由考斯特曼（Oscar Kohnstamm）醫生主治。一直到1916年為止，他進了這座療養院三次，每次都待上了好幾個禮拜。醫療費用大部分都是由友人出資。凱爾希納被診斷為精神崩潰，起因為過度使用尼古丁、酒精及安眠藥。

　　隨時會再被徵召入伍的威脅困擾著凱爾希納。他描述戰爭為「血腥的狂歡節」，加上一句「現在每個人就像是我畫過的高級妓女一樣。模糊、並在下一秒鐘消逝……」考斯特曼醫生或許為了治療他，提議凱爾希納彩繪療養院的一個房間。他在餐廳繪製的第一個壁畫並不被療養院醫生或病友喜愛，接下來在1916年夏天，他

凱爾希納
自畫像，繪畫
銅版腐蝕畫
40.4×30.8cm　1916
柏林橋派美術館藏

凱爾希納
在桌邊躺著的雨果
石版畫
50.2×59cm　1915

在水療室中完成了另一幅沐浴者的壁畫，但它們都被納粹在1938年的軍事行動中下令摧毀。

在1916年12月，凱爾希納忽然下半身癱瘓，自願進入另外一家接近柏林的療養院診治。他癱瘓的病因則不詳，有可能是因為過度使用睡眠藥，或是梅毒發病的早期徵兆——他和受感染而過世的戈達在1913年有過性關係。就算他有機會能在柏林接受治療，戒掉藥癮、酒癮，但凱爾希納的父母親和兄弟不想讓他留在「瘋人院」之中，很快地將他接了出來。

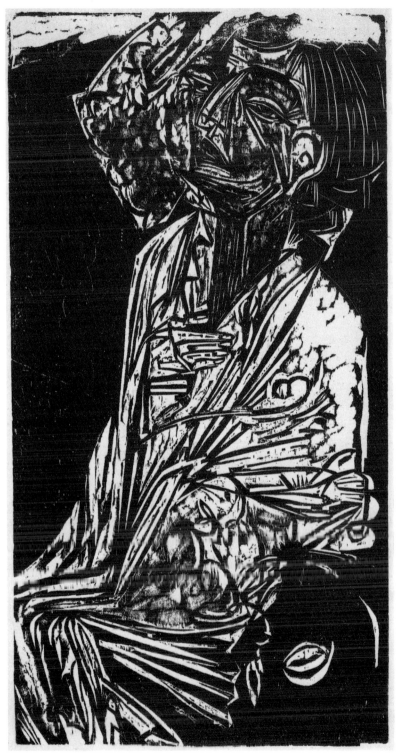

凱爾希納　**教授夫人的肖像**　木刻畫　45.7×23.9cm　1916

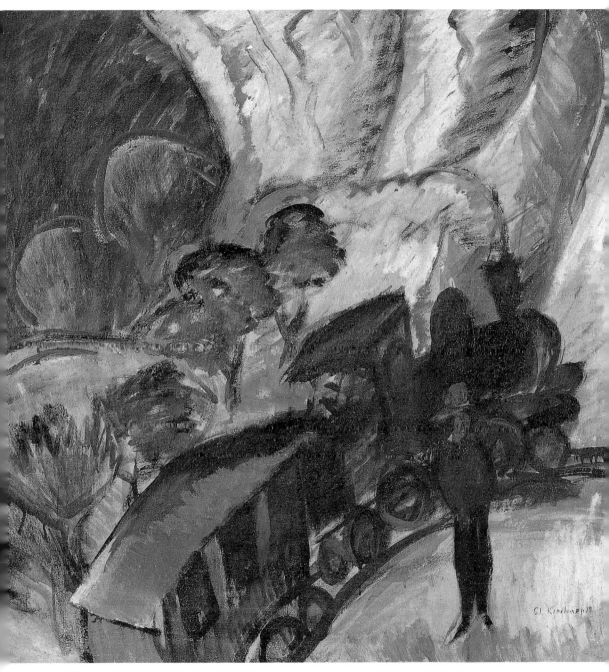

凱爾希納　**克尼希施泰恩火車小站**　油彩畫布　94×94cm　1917　法蘭克福德國銀行藏

這幅畫必定是凱爾希納到了瑞士達沃斯的第一幅畫作，或是描繪他第一次參訪達沃斯的印象。在一篇瑞士報紙的文章中，凱爾希納說：「我在火車站附近出生。我出生所見的第一件東西就是移動的電車以及火車；我自從三歲的時候就開始畫它們了。這或許也是為何動態的人、事物常啟發我創作。」

在這個時期，凱爾希納的鉛筆及雕刻刀似乎能記錄下他神經系統發生的所有微小騷動。在〈自畫像，繪畫〉銅版畫中，一個失去自我的、如鬼影般扭曲的人像，以糾結的網、留白的空間勾勒出來，令人訝異的構成了強而有力，且平衡的視覺圖像。

圖見138頁

離開戰區，定居瑞士

幸運的是凱爾希納仍和幾個朋友保持聯絡，他們即時地幫凱爾希納的忙。在耶拿的格里茲巴哈，還有格里茲巴哈的岳母海倫·史賓格勒（Helene Spengler），她的丈夫是一位醫師，專門診

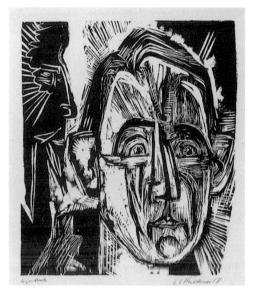

凱爾希納
格里茲巴哈醫生的頭像
木刻版畫
34×28.5cm　1917
德國埃森福克旺博物館藏

治肺臟方面的疾病，史賓格勒醫生安排凱爾希納住進瑞士達沃城的一間療養院中，從1917年1月19日入院，凱爾希納只忍受了兩個禮拜的療養院生活，便返回了柏林。海倫十分憐憫他，並看著這位年輕人離開瑞士。

到5月的時候，凱爾希納再次回到達沃斯著名的溫泉風景區，並決定居住下來。史賓格勒醫生不只確認了他用安眠藥成癮，更察覺到他在之前的治療中，已經對嗎啡上癮了。這位藝術家搬到了高山上居住了兩個月，山巒逐漸地開始在他的身上起了潛移默化的作用。

從凱爾希納長時間臥病在床，因為神經系統的問題，有時四肢有癱瘓的症狀，所以很少創作油畫。從這個時期開始，可見凱爾希納受到阿爾卑斯山的風景及居民啟發，所創作的木版畫及素描。這些圖像中有強勁的筆法、崎嶇的輪廓線就像戰爭開始第一

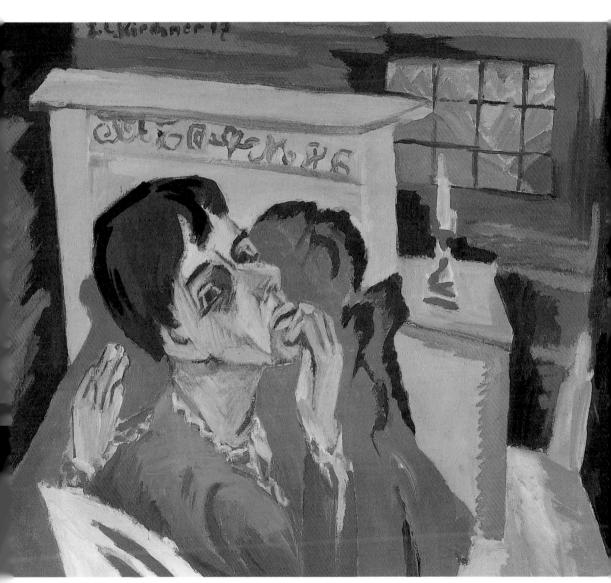

凱爾希納　**生病男人的自畫像**　油彩畫布　57×66cm　1918　慕尼黑現代美術館藏

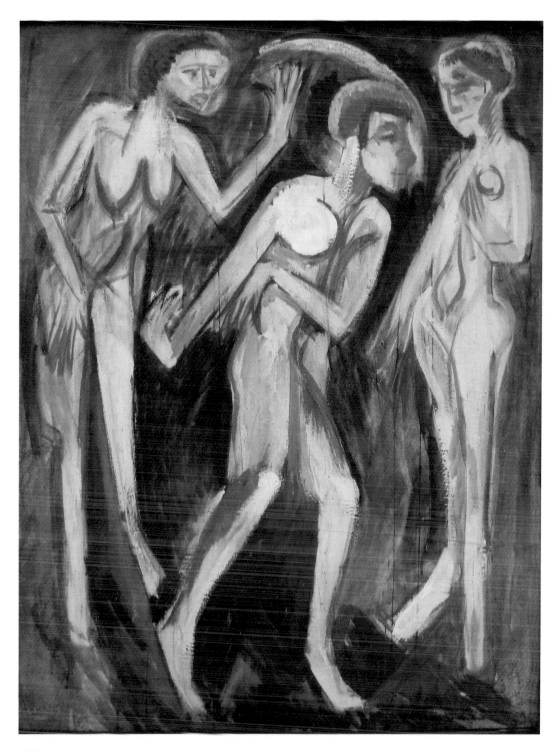

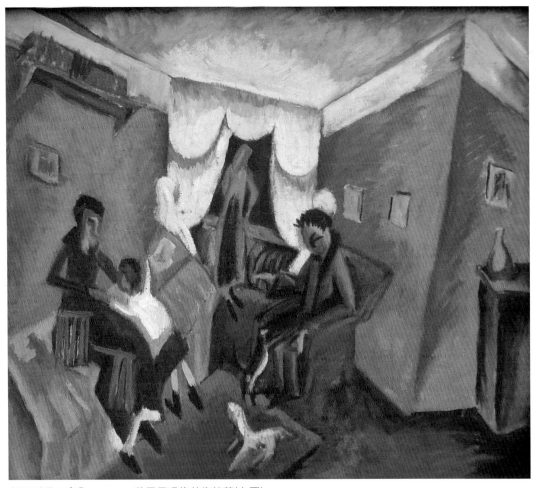

凱爾希納　**室內**　1915　慕尼黑現代美術館藏(上圖)

凱爾希納　**婦女之間的舞蹈**　1915　慕尼黑現代美術館藏(左頁圖)

年他的繪畫創作一樣。

當比利時的建築師凡德維德（Henry Van de Velde 1863-1957），來達沃斯拜訪凱爾希納時，描述道：「在達沃斯我找到了一個消瘦、眼神如炬的男人，我出現在他床邊似乎讓他很不高興；他的雙手在胸前緊抱。他將護照藏在襯衫之下有如護身符一般，就像是他的瑞士居留證，可以拯救他免於被幻想敵人遣送回德國。」他描述凱爾希納是一個戰爭的受害者，害怕有可能會被送回戰場。

凱爾希納和凡德維德的女兒——尼莉，發展出了一段親密的友誼關係。凡德維德安排凱爾希納到博登湖旁的另一家療養院接受治療。他在那一直待到1918年夏天，並認識了居住在瑞士溫特圖爾的收藏家——萊恩哈特（Georg Reinhart）。

健康狀況有了顯著的改善，凱爾希納終於又開始從事油彩創作，例如〈生病男人的自畫像〉。在這幅畫中，他描繪自己曾經嗎啡成癮的樣子，穿著藍色工作服，充滿嚮往地望向窗外山巒。

剛出院的時候，凱爾希納在一名男性醫療人員的陪同之下，搬移到德勒斯登郊外的農舍居住。他在柏林的工作室則由艾娜照料。當戰爭在1918年11月結束，這位藝術家對於會被重新徵召入伍的恐懼也隨即消失，狀況開始好轉。

史周弗勒（Gustav Schiefler）正在為他的版畫準備一本作品集，格里茲巴哈則正在寫一本關於他的書。瑞士已經變成凱爾希納的第二個家，他從此開始僅會偶而，且短暫的回到柏林。

凱爾希納
溫室
鉛筆、黑色粉彩筆、水彩
55.5×38cm 1916
奧地利維也納艾伯特
美術館藏

圖見143頁

徘徊於時代殿堂的邊緣（1919～1938）

　　在1925年12月21日，凱爾希納在他的達沃斯日記中寫著，「這與那，都是局外人」，抱怨自己孤獨、寂寞的處境。同時他不斷嘗試將這樣的感觸轉換為藝術創作：「我的作品從對孤獨的追求而來。我一直都是一個人，我和其他人愈是接近，愈是感到孤單；沉默，雖然沒有人說我不該說話。因為這樣所以我深深地感傷，感謝有工作使得情緒能夠平撫……」這是在1919年寫下，當幸運之神再次眷顧了他。這個「局外人」在端上的農舍裡找到了歸宿，也開始發現身旁美好的點點滴滴。

　　一幅像是〈老農夫〉的畫作表現了凱爾希納對當地居民的好奇及同理心。〈阿爾卑斯山牛隻趕集〉是許多他在1919年描繪農耕生活的重要大型作品之一，他描繪牛隻在早晨時被驅趕到高地牧場的樣子，神

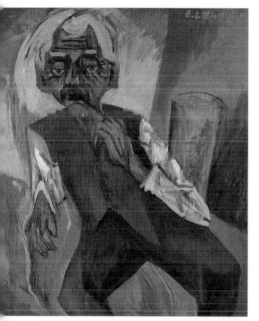

凱爾希納
老農夫 油彩畫布
90×75cm
1919/20
柏林橋派美術館藏

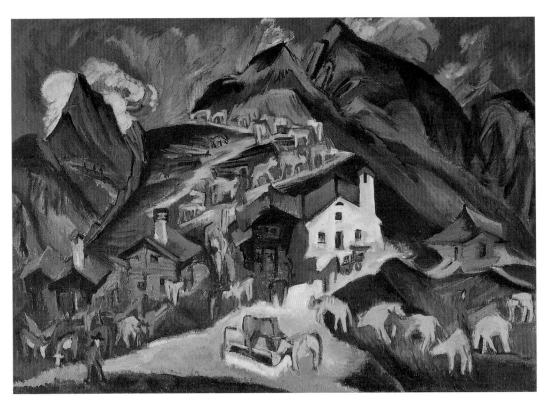

凱爾希納
阿爾卑斯山牛隻趕集
油彩畫布
139×199cm
1918/19
瑞士聖加倫美術館
凱爾希納自己在畫作
上註明的「1917年所
做」明顯是錯誤的資
訊。

聖地、象徵性地排成一列，浩浩蕩蕩的遊行至宏偉壯麗的阿爾卑斯山山頭，有如朝聖一般。同樣的光線描繪效果，可以在1919年的〈在月光下的施塔費爾阿普〉中看出，複雜的情感藉由光線變化透露而出。

一幅自畫像也在這個時期完成，〈畫家——自畫像〉傳達了一種凝重的平靜狀態。以反差大的暖色系繪製，似乎傳達出他掌握了新的希望。畫中人物十分專注於繪畫，凱爾希納坐在他的工作台前面對著畫布，在他身旁的花瓶裡插著杜鵑花，在他身後有暖和的火爐。造型上，這個構圖可以引申到〈與貓的自畫像〉，雖然畫中人物表情表現的情緒較為內斂、令人玩味。就算他已經逐漸回復身體及心理上的健康，凱爾希納仍需要橫跨許多藩籬。他對於嗎啡的需求尚未完全克服，一直要到1921年才能夠短暫地戒掉嗎啡。

在1918年，他將《聖經》中以色列國王押沙龍（Absalom）的故事做成一系列木刻版畫，凱爾希納把《舊約·聖經》中父子

間爭吵的橋段完全解讀為他自己個人和家人的爭執經驗。他雖然因為和家人疏遠而受苦，但這是無法避免的。1921年，當他的父親心臟病過世後，從前的叛逆青年終於能再次面對自己的情緒：「我對於他的過世極為感傷，就算我們彼此之間的瞭解不深。」凱爾希納甚至穿上了黑色的衣服、在襯衫袖子別上了黑色的布，這在他先前的觀念中是過於「中產階級」，並加以排斥的。

他對於母親在1928年身亡的反應也一樣：「我的母親於昨日過世。這深深的觸動了我，就算我真的和她沒有想法上的交集……現在她已經不在了，我父母親家裡的人們永遠關上。我總是家族裡的代罪羔羊，就算這樣的想法只存在於我的記憶中，仍感到十分惋惜，總有一天我們會盡釋前嫌的可能性……也隨之破滅了。」

凱爾希納總能無情的透視自己的內心世界。當海倫在1919年提示他是否該和艾娜結婚了，他回答：「我對這個女人有無盡的感激，她無私的、忠貞的為我付出一切，我會盡我最大的能力回報他，但愛，那種兩人對彼此深刻、不顧一切的感覺——我並沒有……這樣的感覺都轉移到我的創作裡了。」

凱爾希納
在月光下的施塔費爾阿普 油彩畫布
138×200cm 1919
德國歐特華美術館
（上圖）
凱爾希納在他的達沃斯日記上描述這幅畫：「月光很美。在月光照耀之下，山頭的森林顯得……精緻華美，橄欖綠、玫瑰紅、藍色和黑色，棕色的陰影帶有紫色和赭黃色。」

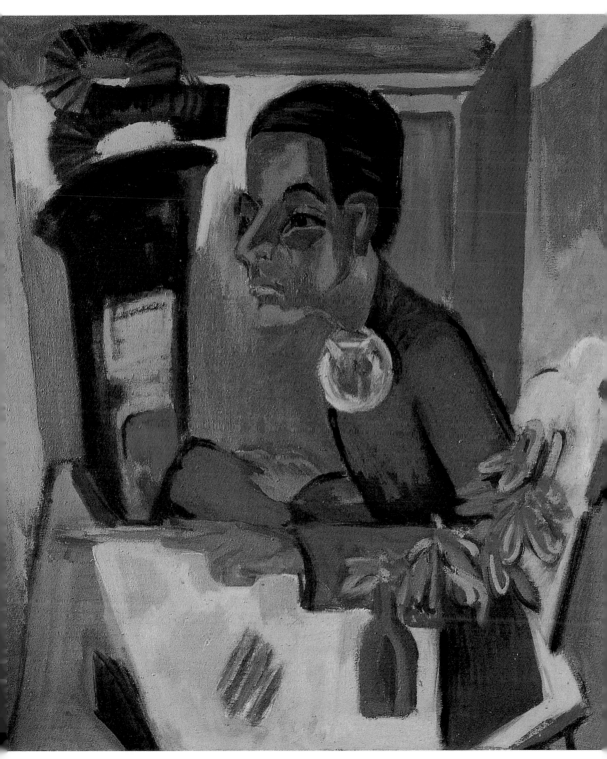

凱爾希納　**畫家──自畫像**　油彩畫布　90.8×80.5cm　1919/20　德國國立卡斯魯赫美術館藏

阿爾卑斯山的靈感啟發

凱爾希納在這裡所表達的感受，他最深的情感，開始於1919年左右，在他的景觀繪畫中逐漸地顯露出來。這個時期的油畫及木刻版畫將會是他最傑出的成就之一，無論是表現性極為強烈的〈飽受風霜的冷杉〉系列畫作，或是充滿神祕感的〈廷岑峰，蒙施泰附近的祖根峽谷〉。凱爾希納在日記中如此寫著：「我想像廷岑峰日落時的樣子，只有山、藍色映襯著藍色，如此簡單。」，妥善地描述了這幅有著夢境特質、在暗色中亮著剛好的、簡化的造型。

這位藝術家才剛捕捉了戰前大都市中的人心惶惶，現在面對起伏的山巒，也能驚人地捕捉大自然情感經驗。阿爾卑斯山儼人的山間景觀，比之前的莫利茲堡湖邊，或是菲瑪倫小島都更能讓他留下強烈印象。這些畫的含意或許能被矛盾地解釋為一種「表現主義者的浪漫主義」。

這樣繪畫風格上的轉變，傾向於被德國的藝術史研究者視為次要的、一種逃離世俗煩憂的象徵；相較而下，瑞士學者則較為準確地將凱爾希納歸類，視他為阿爾卑斯山繪畫的長遠傳統之一，另外還有塞根提尼（Giovanni Segantini 1858-1899）和荷德勒（Ferdinand Hodler 1853-1918）等畫家，也受到此題材的吸引。確實，像是1919年所繪的〈冬月光景觀〉，更或者是依據這幅油畫所作的木刻版畫——〈冬月光夜晚〉，都算是凱爾希納創作生涯中，最傑出的成就。

一年後，凱爾希納接受了一項預料之外的委託。達沃斯聖母

凱爾希納
飽受風霜的冷杉
彩色木刻版畫，黑、藍、綠　1919
瑞士巴塞爾藝術博物館藏

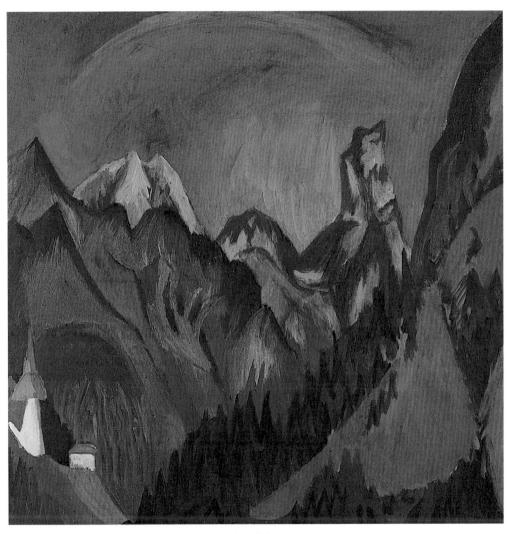

凱爾希納　**廷岑峰，蒙施泰附近的祖根峽谷**　油彩畫布　119×119cm　1919/20
達沃斯凱爾希納美術館藏
廷岑峰，達沃斯平原的邊界，是凱爾希納在這個時期專注的繪畫主題。

凱爾希納
冬月光夜晚 彩色版畫
30×29.5cm 1919
瑞士巴塞爾藝術博物館
藏

際的唱詩班邀請藝術家是否可以為他們的舞台劇設計布景，他們
希望：有小白花與阿爾卑斯山，還有坟塊襯托著雪白的山峰、山
間小屋和一座神殿。

　　凱爾希納熱情地接受了這項任務，但將唱詩班的點子全都
拋諸腦後。用狂掃的筆觸，在小心填滿的底色上，以精彩的色
塊和激動的筆法畫出了巨幅的阿爾卑斯山脈系列創作。布希漢
（Lothar-Günther Buchheim）描述這幅畫為「發生於樹木和岩石間
的一個冒險故事，傳達出高山的強韌、大自然的原始。他把所有
過去繪畫山脈的經驗結合，組成這幅圖畫……」

凱爾希納
樹木和岩石的冒險故事
220×600cm 1920
德國貝歷士維布希漢
博物館藏

回歸傳統，嘗試裝飾性繪畫

　　凱爾希納開始嘗試更多社交性的活動。他常到達沃斯，那有他喜歡的咖啡廳。1921年5月在一次到蘇黎世的旅行中，他認識了舞者妮娜·哈特（Nina Hardt）。不顧艾娜的憂慮，他邀請妮娜到達沃斯，在「落葉松」凱爾希納所設計的舞台上裸體跳舞。

　　從他在瑞士的住所，凱爾希納和歐洲藝壇保持聯絡，從1920年代開始數次返回德國，和朋友通信、寄送畫作，有時會提到出版和展覽計畫。其中一次在1923年於巴塞爾美術館舉辦的大型展覽，讓一群年輕的瑞士藝術家印象深刻，在凱爾希納的鼓勵下，這些年輕人兩年之後成立了一個名為「紅－藍」的團體。

　　在1921年，凱爾希納的風格逐漸變得平靜、深思熟慮。他表現主義的筆觸讓步給了裝飾性的平衡，二維式的平面手法：分量平衡、架構卓越、格局宏偉、顏色配置華麗。他在1922年法蘭克福畫展的手冊中寫道：「在造型與分量上的改變，不是矛盾的，而是為了製造宏觀且令人讚嘆的心理印象……」他以「象形符號」這個詞來描述這個新的創作手法，將經歷過、看過的景像轉譯成一種充滿情感的、令人讚嘆的視覺符號。

　　〈樹〉這幅版畫是一個好的範例，從中看出凱爾希納現在注重在創造「從想像出發」的畫作，「橋派」的概念已成過去式，

他開始想像一種脆弱的、經時間淬鍊的「正統藝術」，一系列遵從理想構圖規則的創作。這樣的概念也適時地受到了支持，當他1922年在達沃斯認識了紡織設計師萊斯・古哲（Lise Gujer），古哲便以凱爾希納的畫作做為藍圖，紡織了一些掛毯。

凱爾希納總是不厭其煩地想要跨越繪畫上的侷限。在1909年，他開始在家具及浮雕牆壁上設計雕刻的人物；他多本書籍及展覽目錄的封面設計、裝訂方式、底頁以及字型設計皆為現代設計史中的重要突破。

而和古哲的合作也創造出了紡織藝術的逸品。如果不單是因為技術的原因，紡織需要簡化的造型以及平面二維設計的功力，而這些也促使了凱爾希納在畫作風格上的改變。

〈阿瑪斯弗拉懸崖〉和〈達沃斯雪景〉是這個階段風格轉換的最佳範例，後者從凱爾希納1923年10月所搬入的新居「野土壤」農舍的透視角度所繪，裝飾性極強的平面構圖結合了繽紛的色彩。凱爾希納所稱的「紡織風格」，在1923至1924年達到高峰。他創作了一幅重要作品〈阿爾卑斯山假日－在井邊的場景〉，上頭簡化的鄉村人物融合在「象形文字式」的阿爾卑斯山世界裡。

凱爾希納
阿瑪斯弗拉懸崖
油彩畫布
120×170.5cm
1922/23
瑞士巴塞爾藝術博物館藏

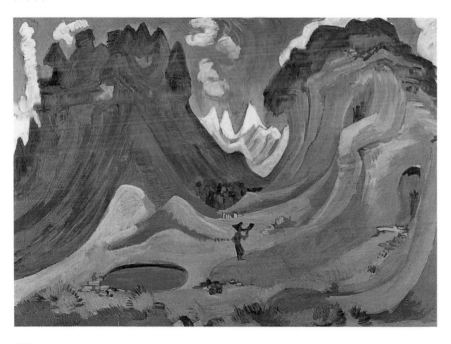

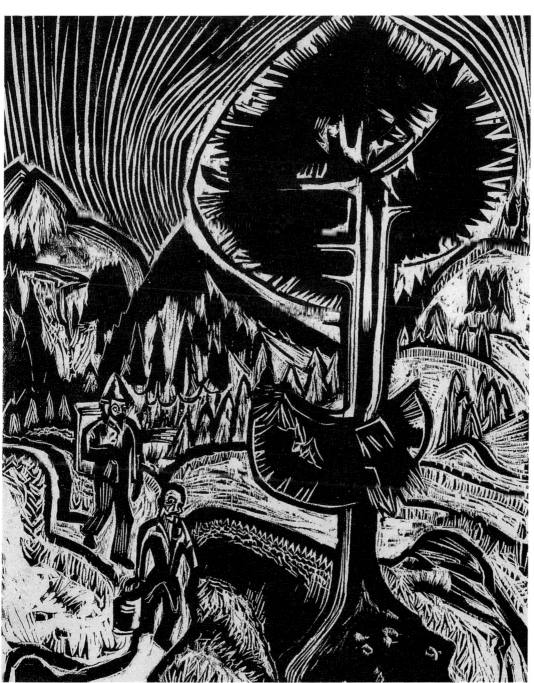

凱爾希納　**樹**　木刻版畫　62.6×42.9cm　1921　德國斯圖加特國家畫廊

凱爾希納　**阿爾卑斯山假日－在井邊的場景**　油彩畫布　168×400cm　1923/24
瑞士伯恩美術館藏
這幅畫是在特別租借來的工作室完成的，因為凱爾希納居住的「野土壤」農舍太小，無法放下這
麼大幅的畫作。

159

探索畢卡索與立體派風格

　　邁入四十歲的凱爾希納，對於抽象藝術的喜好有增無減，凱爾希納開始和同一世代中最著名的藝術家較勁——和畢卡索、勃拉克和馬諦斯，但也和慕尼黑表現主義派「藍騎士」的頭號代表人物康丁斯基（Wassily Kandinsky 1866-1944），以及克利（Paul Klee 1879-1940）互別苗頭。

　　他對於包浩斯藝術所提議的工業設計及自然概念也開始感到興趣——溫特爾（Fritz Winter 1905-1976），一個包浩斯的學生，在1928年到瑞士拜訪他，之後在1933年，史勒邁（Oskar Schlemmer 1888-1943）也前來拜訪，他也是一名能編織出混合精密幾何和主觀造型的天才設計師。

　　凱爾希納在1926年德勒斯登藝術展與新即物派（德文：Die Neue Sachlichkeit、英文：New Objectivity）的主要人物見過面，他此時的畫作和該派別有著相似之處，如〈法蘭克福教堂〉及〈夜晚街景〉大區塊的色彩配置簡潔俐落。

　　但凱爾希納對於馬列維奇（Kasimir Malevich 1875-1935）或蒙德利安（Piet Mondrian 1872-1944）純抽象式畫作的評價不高，但他更挖苦、批評過去合作的「橋派」夥伴們，以及其他德國藝術家，例如：貝克曼和狄克斯。

凱爾希納
相互辯論的人頭
鉛筆、紙
33.8×46cm 1929
德國杜塞道夫美術館
藏

1925年9月，在蘇黎世的一場展覽，讓凱爾希納首次有了接觸畢卡索畫作的機會，並似乎鼓勵他以另一種角度衡量自己的繪畫手法，並改變了自己的繪畫風格。也必須感謝1926年前來德勒斯登表演的魏格曼（Mary Wigman）和帕魯卡（Gret Palucca）舞蹈團體，他細細地觀察他們的舞蹈動作兩個禮拜，成就那自由、簡化、如繩一般的筆畫輪廓線再次成為主角。

同時，凱爾希納著手嘗試立體派的繪畫方式，將主題依不同的透視角度區分、加以組合，在畫面上製造出一種動態感。這個範例中，畢卡索再一次成為凱爾希納的仿效對象。

凱爾希納晚期作品展於1932年在蘇黎世藝術之家展開，作品拋棄了早期充滿情緒張力的繪畫手法。一幅1929年所繪的畫作，〈相互辯論的人頭〉是他受立體主義影響的範例，其中流動的筆觸線條並不是即興的表現，而是創作調性一致的平面效果，同樣的手法也可以在〈騎馬女人〉中看到。

和立體派的靜物畫作比較後顯示，輪廓線條常被做為所有平面中物件的元素及細節，所以去除了造型以及物體本該有的空間。在法國，如此理性的繪畫被暱稱為「彩繪的平面建築」。凱爾希納自己則說：「不像印象派，這樣的繪畫包括所有的一切，並沒有意外的透視角度，或是隨機的多餘部分。」但凱爾希納的〈騎馬女人〉也無法應證自己的理論。

就如同魯卡斯‧格里茲巴哈正確地指出：「其實凱爾希納這個階段所謂的更高層次的、抽象的造型，其實只是將畫面中的隨機及單一部分加以風格化、誇張化而已。他做了超越個人的闡述，為了達到不可能成立的理想……非抽象的細節讓他的理論不可能達成。當馬的身軀被聰明的分成好幾個互相重疊的面，但同

凱爾希納
瑪莉‧魏格曼的舞蹈
木刻版畫
44.7×35.8cm 1933
德國埃森福克旺博物
館藏(左頁圖)
瑪莉‧魏格曼是20年
代崛起重要的德國舞
者、編舞家，對美國
現代舞與日本踏舞有
極大貢獻。對她而言
，裸體跳舞不但無法
促成現代感、性別解
放，還可能造成退步
及誤解。她以服飾、
面具掩飾身體，並藉
此提顯出舞蹈動作，
動作本身即是具現代
感的人體美學表達。

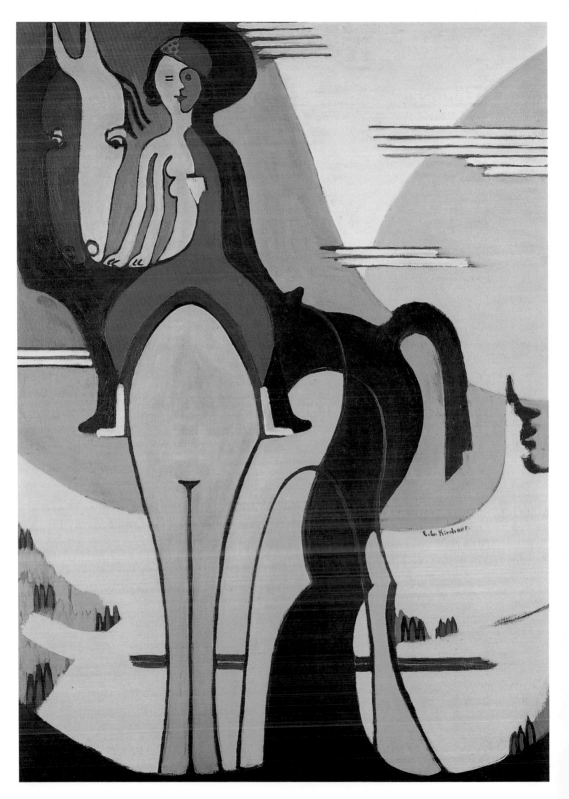

時也被濃縮減化為一個大型的平面，騎馬女人的身軀以及馬的頭則消失在繁雜的細節當中……這些並不是抽象的繪畫，反而有了漫畫式的誇張趣味。」

這些作品的確缺乏了凱爾希納早期作品中簡潔的特色。並且也完全不像「德國式的藝術」，凱爾希納曾經在1923年於日記中將自己定位為一位德國藝術的創作者，但他的風格轉變卻讓他更有法國的調子。在1930年代中期，凱爾希納決定不再持續這段相較之下畫作產量較少的實驗，因為理論性的反思已經壓制了他繪畫中原有的即興樂趣。在1934年凱爾希納又開始大型的創作，用厚厚的、不透明的顏料，甚至是在這一系列畫作中使用模特兒，但還是重返了大自然景觀和奇特地形所能帶來的強烈印象。

亂世中，留下豐碩藝術遺產

再次回顧凱爾希納的行史，凱爾希納在1927年接受了一項難得的委託案，德國埃森福克吐博物館的館長戈澤布魯哈請他為博物館彩繪大廳壁畫。一直到1934年當納粹藝術當局防止這項計畫持續進行，他都不斷地為這項計畫著手準備，畫了多幅素描。

凱爾希納在1931年被接受成為柏林的普魯士藝術學院的會員。但他很快便了解，自從希特勒上台後，德國狀況的急遽惡化。另一方面，疾病也開始侵略凱爾希納的身體及心靈。他可能得了腸胃方面的癌症，為了減輕痛苦，開始食用大量的嗎啡、止痛藥。愈來愈多令人擔憂的消息從德國傳來他在瑞士的住所。

在1937年夏天，凱爾希納六百三十九件在德國美術館的作品因為被評為「墮落」而被當局查收。其中的三十二件，包括〈梳頭髮的裸女〉，成了納粹巡迴「頹廢藝術」展覽的一部分，這些繪畫被觀眾嘲謔，只有幾個同情者保持沉默。

凱爾希納對此的反應，則略微顯現出他對政治的天真：「我總認為希特勒是為了全德國人著想，但現在他誹謗了這麼多嚴肅的、好的、有德國血統的藝術家。那些受影響的人都因此感到憂

凱爾希納
騎馬女人 油彩畫布
200×150cm 1931/32
達沃斯凱爾希納美術館藏(左頁圖)
畫家自己解釋了這幅畫中的立體派元素，「強烈的陽光下，遠方的陰影成了獨立的塊面，和身體區分開來，簡單的輪廓線將兩者套起來混合之下，成了新的造型。行進間不同的動作凝結成了單一的形體。」

愁，因為他們——尤其是其中嚴肅的藝術家——都希望、並且身體力行的，為了德國的名譽及榮耀而努力。」

在1937年7月，普魯士藝術學院要求凱爾希納放棄他的會員身分。在他五十八歲的生日，1938年5月6日，沒有任何人恭賀他。

同年三月，國防軍入駐奧地利，凱爾希納和德國軍隊距離不到二十公里遠，許多達沃斯居民選擇了逃離自己的家園。病痛、對政治狀況的絕望，還有知道自己已經被野蠻的德國當政者拒於藝術殿堂門外，增加了凱爾希納的憂鬱及孤獨感。但在不穩的情緒狀態之下，奇怪的是，他在人生最後幾個禮拜所創作的畫作之一〈羊群〉，確是如此的平靜、安詳。

圖見170頁

他已經走到了生命的盡頭。在1938年6月15日，凱爾希納銷毀了畫作、燒了木製的版畫和一些雕塑。在早晨十點，於他的「野土壤」農舍之前，凱爾希納拿一把槍對準心臟，扣下扳機。三天之後，他被葬在達沃斯的伍德蘭公墓，永久地安息。

凱爾希納留下超過一千幅的油畫、數千張的粉彩、素描及版畫、上打的木雕雕塑和紡織設計品。在威瑪共和期間，他是

凱爾希納
蒙面舞 木刻版畫
44.5×35.5cm 1929
瑞士庫爾川立美術館
藏(左圖)

德國藝術界中的主要人物。許多重要的美術館以高價收藏了他的畫作。他在國際上的名聲也開始拓展，在1912年的科隆國際特展後，凱爾希納受到邀請參加紐約著名的「軍械庫展」展出作品。但無論是這項榮耀，或是在1931年之後，他的作品也多次在美國舉辦展覽，都無法改變國外對於凱爾希納藝術成就的膚淺評價。

在國際間，凱爾希納以及其他表現主義藝術家，難以突破1937年「頹廢藝術」展覽的烙印，他們的成就被當成了調侃納粹當權者愚蠢行為的輔助教材。這些作品因為受到過度的政治渲染

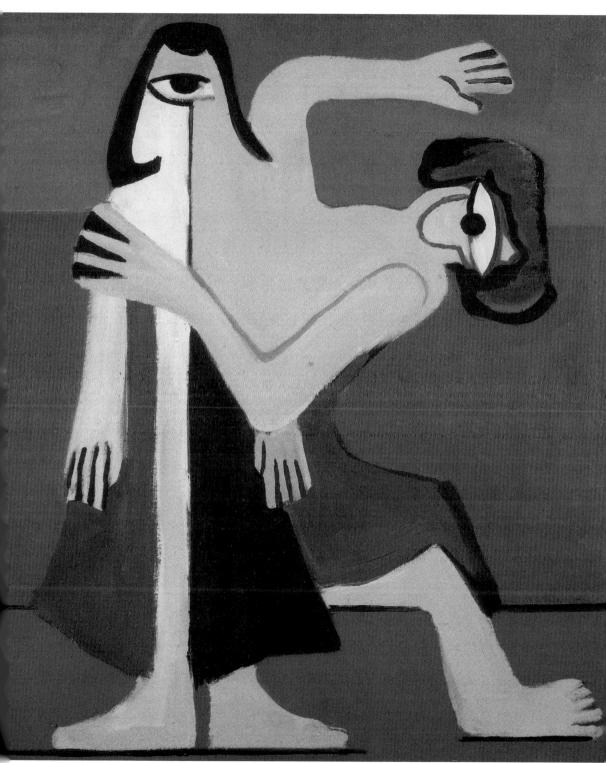

凱爾希納　**蒙面舞**　油彩畫布　82×73cm　1928-29　德勒斯登Sammlung Schmidt-Drenhaus私人收藏

而被歡迎及欣賞。但就它們的美學成就而言，藝術史學家常充滿了陳腔濫調，認為表現主義完全是因為法國前衛藝術的庇蔭。

一直要到1968年，美國藝術史學家唐納德‧高登出版凱爾希納的研究書籍後，這樣的看法才有一百八十度地大轉變。

今日的藝術專家及愛好者同意，凱爾希納在藝術上充滿了熱情、並且不斷地實驗，讓他在二十世紀藝術發展中扮演的角色，有不可被忽略的重要地位。

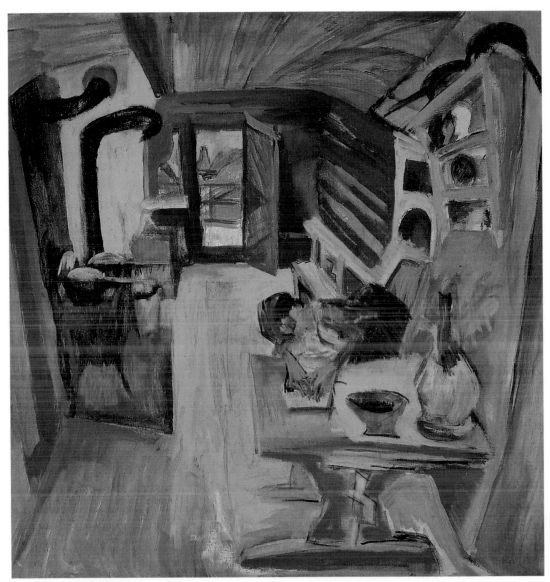

凱爾希納　**阿爾卑斯廚房**　油彩畫布　120×120cm　1918　西班牙馬德里泰森‧波涅米薩美術館藏

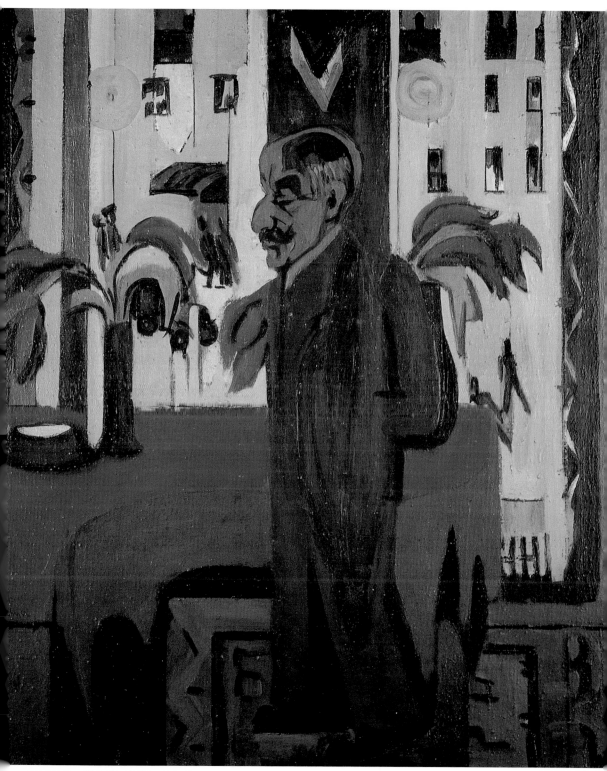

凱爾希納　**畫室的馬克斯‧李伯曼**　80×70cm　1926　柏林橋派美術館藏

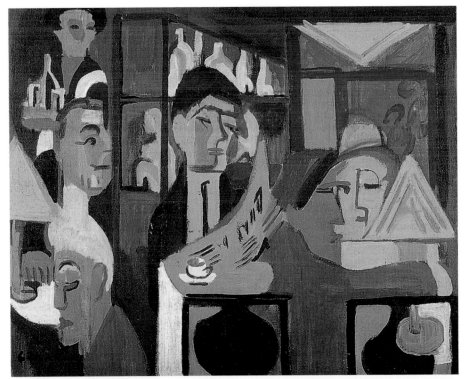

凱爾希納　**達沃斯咖啡廳**　油彩畫布　72×92cm　1928　德國國立卡塞爾博物館藏

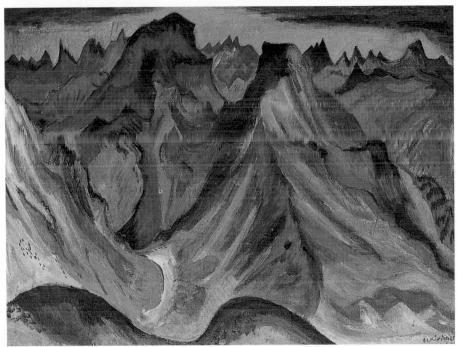

凱爾希納　**山巒**　油彩畫布　124×168cm　1921　法蘭克福德國銀行藏
凱爾希納在1927年時以一個捏造的人物為筆名，為自己寫了許多讚美的評論，他宣稱自己是
自「歐德勒之後，唯一能以不同的新方式描繪山巒的第一人。」

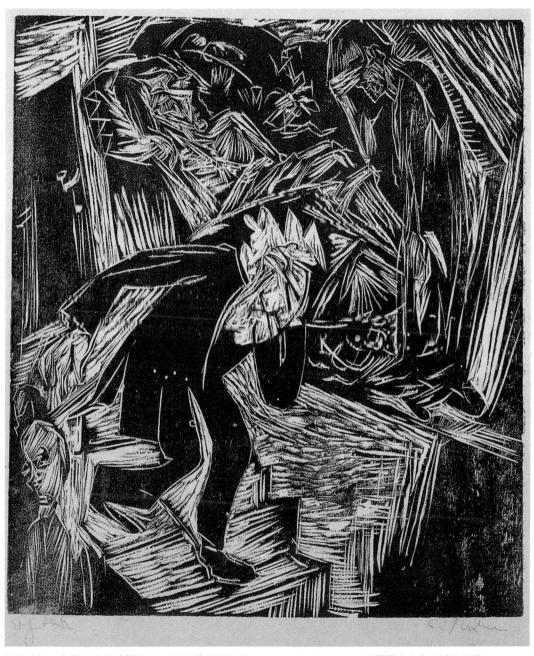

凱爾希納　**大衛王為押沙龍哭泣**　木版系列第七張　40×36.4cm　1918　德國國立卡塞爾博物館藏

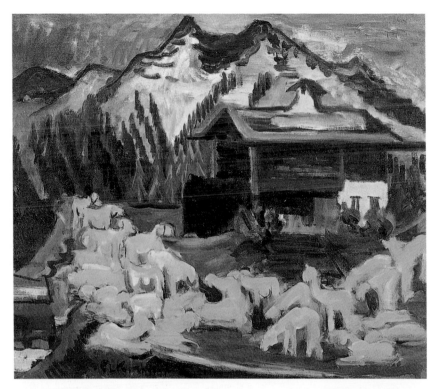

凱爾希納
羊群 油彩畫布
101×120cm
柏林橋派美術館藏
長久以來，大多數人
認為這幅畫是凱爾希
納自殺那一天仍當在
畫架上未完成的作品
。雖然說這項傳言不
一定是真實的，但這
幅畫確實是他最後的
畫作之一。

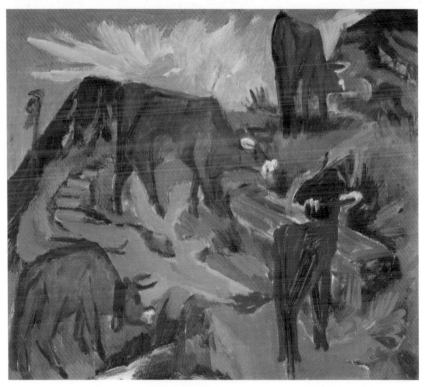

凱爾希納
日落與奶牛 油彩畫布
70×80.5cm
1918-1919
奧地利維也納艾伯特
（Albertina）美術館藏

170

凱爾希納　**塞蒂希景觀**　油彩畫布　110×150cm　1924　Merzbacher藝術基金會藏

凱爾希納　**三農夫與馬車**　油彩畫布　92×123cm　1920-21　Werner & Gabrielle Merzbacher藝術基金會收藏

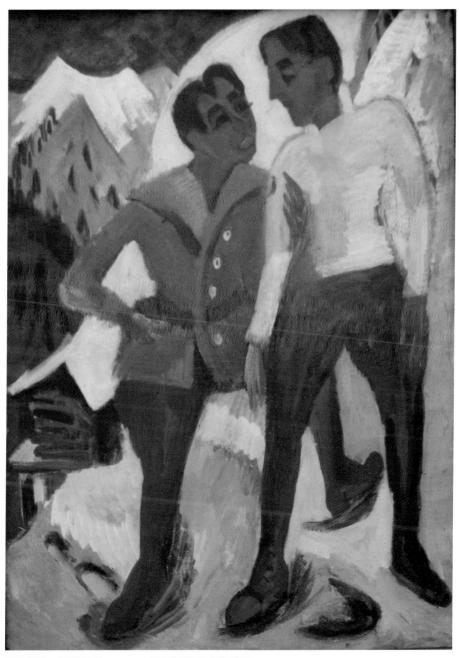

凱爾希納　**米氏兄弟**　1921　慕尼黑現代美術館藏

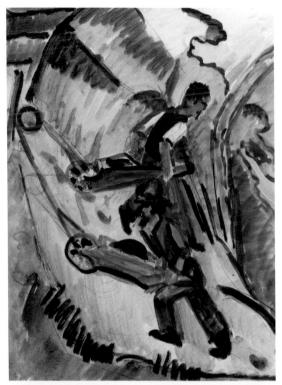

凱爾希納　**在霧中行進的雪橇**
37.3×48.3cm　1928/29
德國柏林橋派美術館藏(上圖)

凱爾希納　**推著推車的男人**
46×38cm　1926/27
德國比伯拉赫（Biberach）美術館藏(左圖)

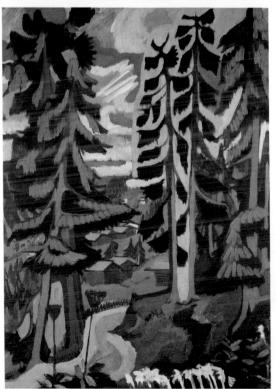

凱爾希納　**山與叢林**　油彩畫布
135.3×99.7cm　1927-28
達沃斯Iris Wazzau畫廊藏(左下圖)

凱爾希納　**春天的牛隻**　彩色木刻版畫
1933　瑞士巴塞爾美術館藏(下圖)

凱爾希納 **帶著箭的男孩**（叢林裡的獵
人） 33.4×26.9cm 1928
德國比伯拉赫美術館藏

凱爾希納 **從德勒斯頓望向克拉瓦爾的山巒**
油彩畫布 35.3×50cm 1933 達沃斯凱爾希納美術館藏

凱爾希納 **樹** 水彩、鉛筆、紙 51.5×36cm
1935 德國比伯拉赫美術館藏

凱爾希納 **弓箭手** 油彩畫布 195×150cm
1935-37 達沃斯凱爾希納美術館藏

凱爾希納　**森林中的三裸體**　油彩畫布　149×195cm　1934-35　德國Wilhelm-Hack美術館藏

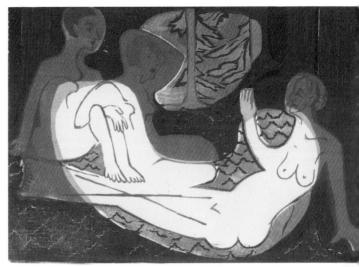

凱爾希納　**森林中的三裸體**　彩色木刻版畫
35.5×49.7cm　1933　德國法蘭克福市立美術館藏

凱爾希納　**森林中的三裸體**　木刻版畫
35.5×49./cm　1933　達沃斯凱爾希納美術館藏

凱爾希納　**單輪車手**　油彩畫布　80×90cm　1911　Merzbacher藝術基金會藏(上圖)
凱爾希納　**在森林盡頭**　油彩畫布　50×50cm　1935/36　瑞士格拉魯斯美術館藏(右頁上圖)
凱爾希納　**白色雪山前的紫色小屋**　油彩畫布　62×74cm　1938　瑞士伯恩私人收藏(右頁下圖)

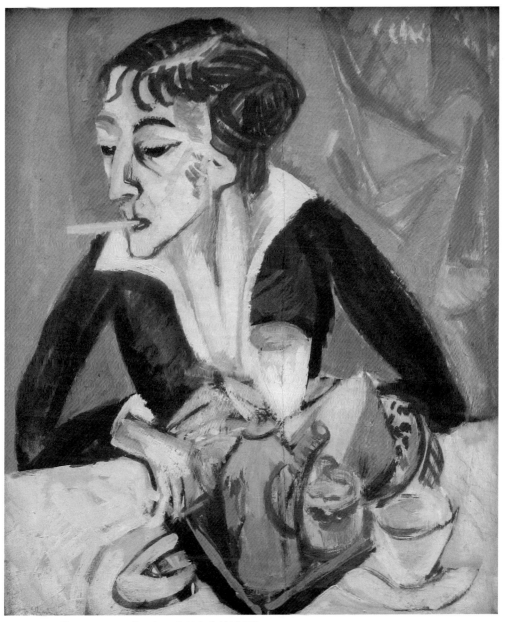

凱爾希納　**艾娜**　1930　慕尼黑現代美術館藏(上圖)
凱爾希納　**森林墓地**　彩色木刻版畫　35×50cm　1933　達沃斯凱爾希納美術館藏(左頁上圖)
凱爾希納　**蘭德韋爾運河河堤之晨**　油彩畫布　72.4×91.4cm　1929　私人收藏(左頁下圖)

凱爾希納　**草地間的裸體**　油彩畫布
73×81cm　1929　瑞士庫爾州立美術館藏

凱爾希納　**三裸體與倒臥著的男子**
彩色木刻版畫　49.6×34.5cm　1934
德國法蘭克福市立美術館藏

凱爾希納
窗前靜物與雕像
油彩畫布
60.5×71cm
1933-35
德國伯恩Günther
Ketterer收藏

凱爾希納　**悲傷女子頭像**
油彩畫布　41×33cm　1928/29
私人收藏(右圖)

凱爾希納　**在樹林中的雙裸體**
油彩畫布　150×75cm　1926
德國法蘭克福市立美術館藏(下圖)

凱爾希納　**咖啡廳內一瞥**
水彩、紙　50×41.5cm　1935
私人收藏(右下圖)

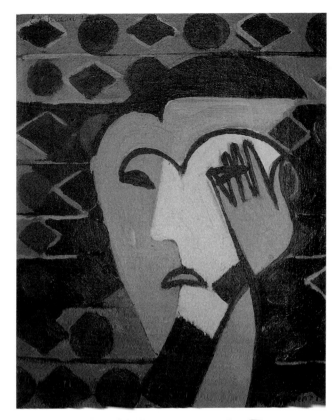

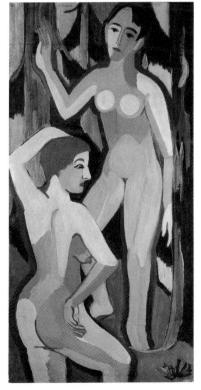

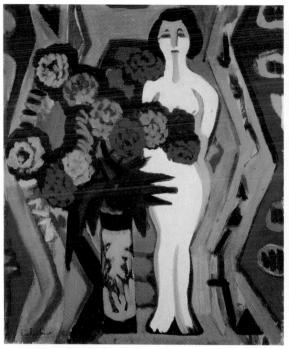

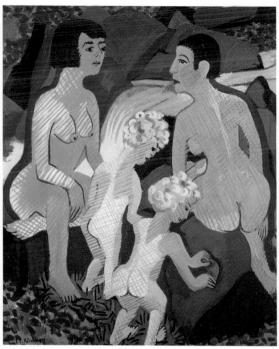

凱爾希納　**靜物與雕像**　油蠟畫布
60.5×50.5cm　1924　瑞士庫爾州立美術館藏

凱爾希納　**沐浴的女子與孩子**　油彩畫布
130×110cm　1925-1932　Werner & Gabrielle
Merzbacher藝術基金會收藏

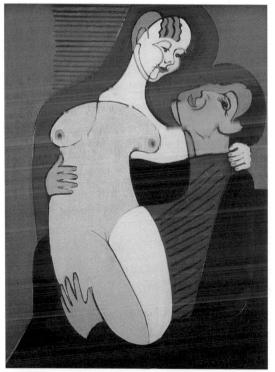

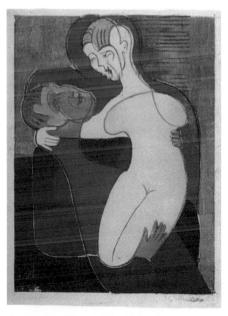

凱爾希納　**深情愛人（Humbus夫婦肖像）**　油彩畫布
151×112cm　1930　達沃斯凱爾希納美術館藏

凱爾希納　**愛人**　彩色木刻版畫
50×36.7cm　1932　德國法蘭克福市立美
術館藏

凱爾希納　**馬車隊**　油彩畫布　80×90cm　1930　　達姆斯凱爾希納美術館藏

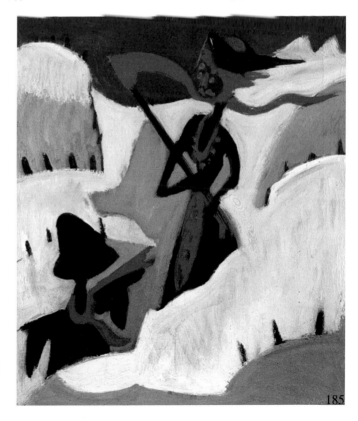

凱爾希納
雪中的女巫與烏鴉　油彩畫布
70×60cm　1930-32
德國伯恩Günther Ketterer收藏

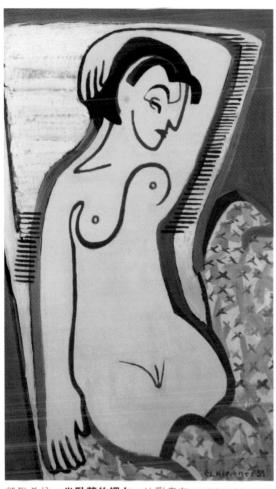

凱爾希納　**坐臥著的裸女**　油彩畫布　150×90cm
1931　達沃斯凱爾希納美術館藏

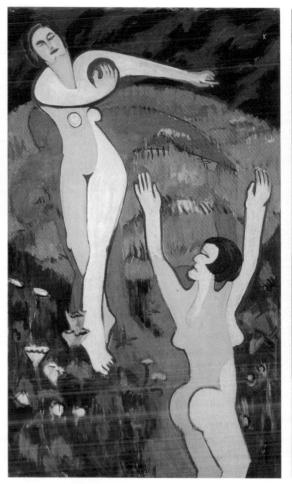

凱爾希納　**玩著球的女子**　油彩畫布
152×89.5cm　1931-32　達沃斯凱爾希納美術館藏

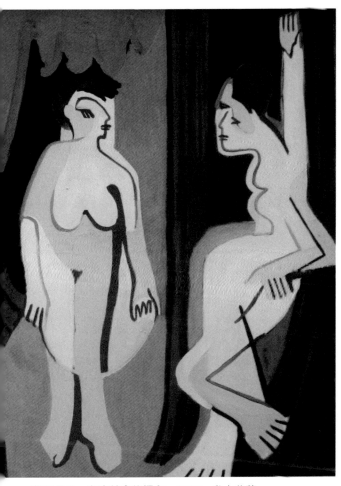

凱爾希納　**在森林中的裸女**　1928　私人收藏

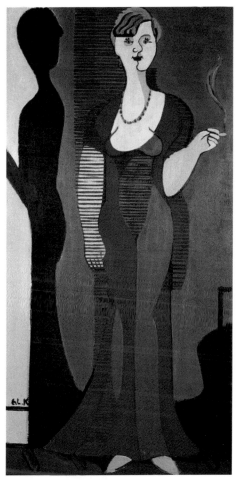

凱爾希納　**穿著紅洋裝的金髮女子，Elisabeth Hembus肖像**　油彩畫布　150×75cm　1932
Henze & Ketterer畫廊藏

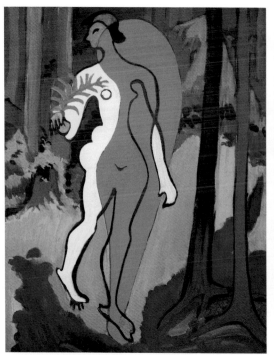

凱爾希納　**橘與黃的裸體**　油彩畫布
91×71cm　1929-30　達沃斯凱爾希納美術館藏

凱爾希納　**跳著舞的裸女**　油彩畫布
41×33cm　1929-30　私人收藏

凱爾希納　**色彩之舞**　油彩畫布
100×90cm　1930-32　德國埃森福克旺博物館藏

凱爾希納　**兩位體操選手－雕塑**　油彩畫布
85.5×72cm　1932-33　達沃斯凱爾希納美術館藏

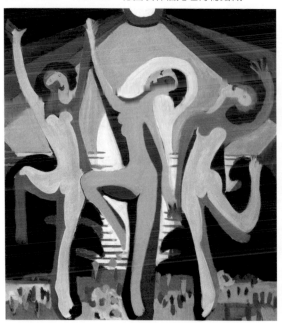

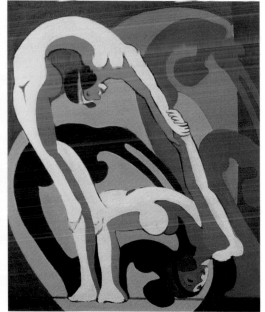

凱爾希納
習舞者 木刻版畫
37×49.8cm 1934
達沃斯凱爾希納美術館藏(右圖)

凱爾希納
五彩光束下的女舞者
油彩畫布 195×150cm
1932-1937
達沃斯凱爾希納美術館藏
(下圖)

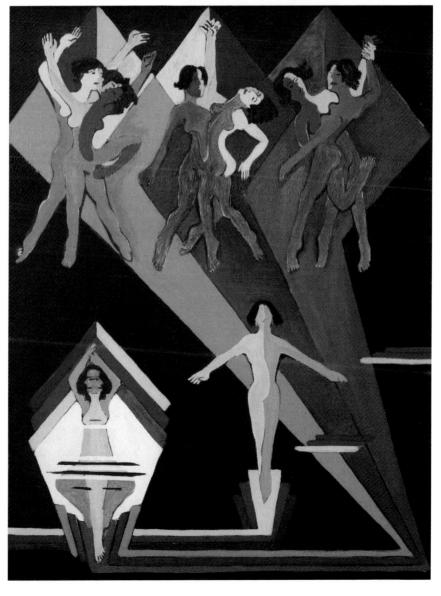

凱爾希納　**心理醫生賓思華格肖像**　木刻版畫
年代未詳

凱爾希納　**頭像習作**　木刻版畫
32.5×27.5cm　1926　達沃斯凱爾希納美
術館藏

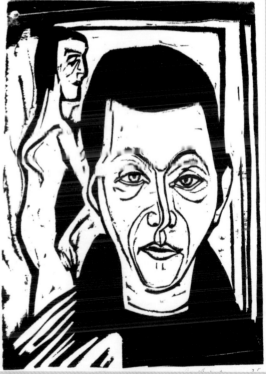

凱爾希納　**荷格勒博士肖像**　木刻版畫
50×35cm　1935　達沃斯凱爾希納美術館藏

凱爾希納　**男子頭像（自畫像）**　木刻版畫
32.4×23.4cm　1926　達沃斯凱爾希納美術館藏

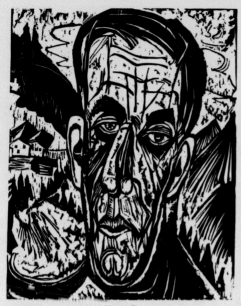

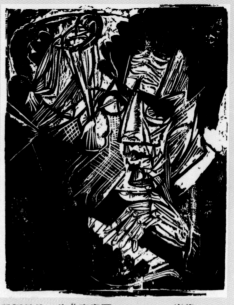

凱爾希納　**凡德維德肖像**　木刻版畫
年代未詳

凱爾希納　**作曲家奧圖‧Klemperer肖像**
木刻版畫　年代未詳

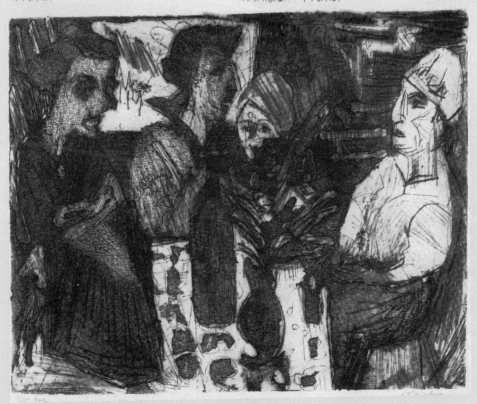

凱爾希納　**在房間桌邊的女人們**　銅版畫　25×31cm　1920

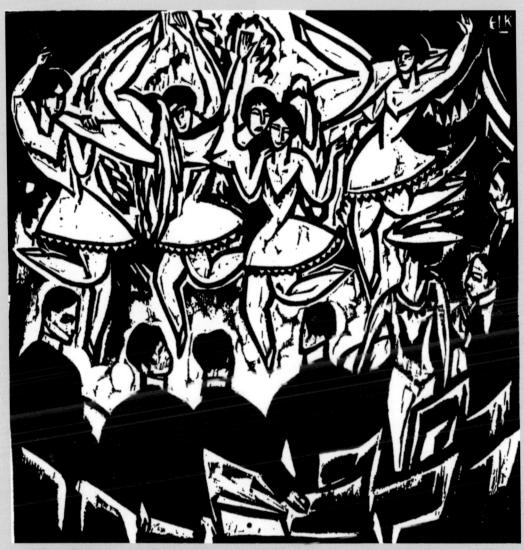

凱爾希納　**宮廷舞**　木刻版畫　23.7×23.5cm　1909-1912(上圖)
凱爾希納　**在火爐前的年輕裸女**　木刻版畫　1905　卡塞爾黑森林博物館藏(右頁左上圖)
凱爾希納　**持箭的裸女**　木刻畫　1910(右頁右上圖)
凱爾希納　**拿著蘆薈的浴者**　木刻畫　1910(右頁下圖)

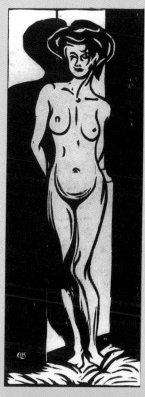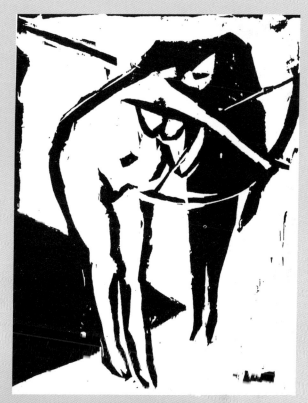

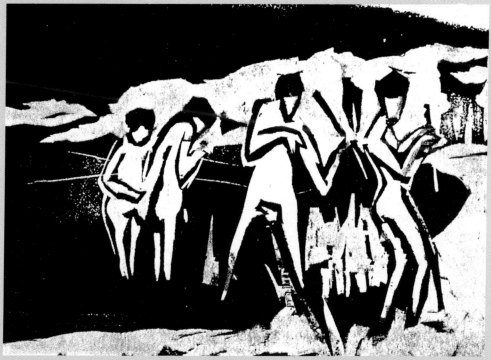

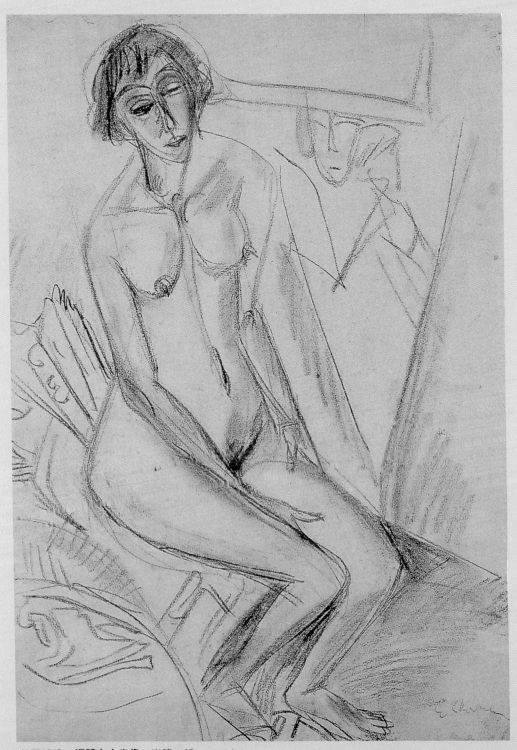

凱爾希納　**裸體女人坐像**　炭筆、紙　1912/13

凱爾希納　**室內 I**　1911

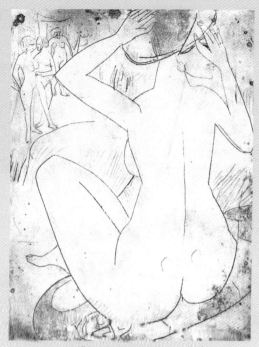

凱爾希納　**莫里茲堡湖邊坐浴者**　木刻畫
27×21cm　1911

凱爾希納　**三名女子**　鉛筆、紙　　55×39.8cm
1913　瑞士溫特梭爾博物館藏

凱爾希納　**艾娜與日本傘**　鉛筆、紙
51.8×38.6cm　1913　瑞士溫特梭爾博物館藏

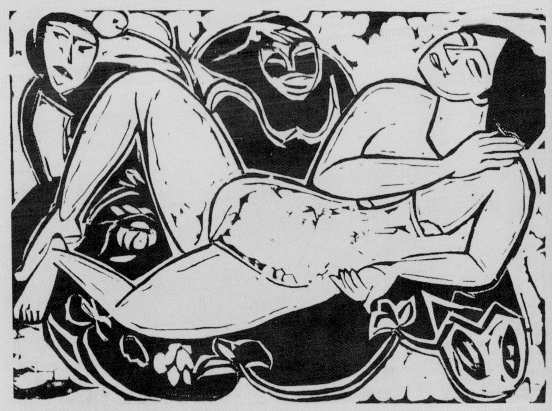

凱爾希納　**躺著的人像**　木刻畫　20×28cm　1911

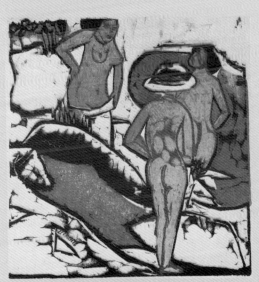

凱爾希納　**在白色岩石間沐浴的女人**
彩色木刻版畫　28.6×27.2cm　1912

凱爾希納　**在石頭旁的沐浴者**　銅版畫
20.1×22.3cm　1912/13

凱爾希納
圖書館裡的愛人 鏤刻版畫
27.7×29.5cm 1930
達沃斯凱爾希納美術館藏

凱爾希納
三張臉龐 鏤刻版畫
26.8×20.9cm 1929
達沃斯凱爾希納美術館藏

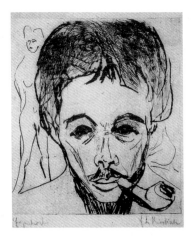

凱爾希納　**叼著菸斗的自畫像**
銅版畫　22.2×20cm　1908
德國埃森福克旺博物館藏

E·L·Kirchner.

凱爾希納年譜

1880　5月6日。凱爾希納在德國南方的一個名叫亞沙芬堡的小城
　　　鎮出生。他是家中最大的小孩，爸爸是一名卓越的化學
　　　家，父母親都來自於德國布蘭登堡的商人家庭。

1882-1898　2歲至18歲。

1882　2歲。弟弟華特勒出
　　　生。

1886　6歲。全家搬至法蘭克
　　　福。

1887　7歲。父親成為瑞士小
　　　鎮佩爾造紙工廠的總
　　　監，所以一家在瑞士居
　　　住了兩年。

1888　8歲。最小的弟弟烏里

凱爾希納在柏林一角
街工作室裸身跳舞。

克出生。

1890　10歲。凱爾希納的父親成為德國克姆尼茨商業學院研究教授。凱爾希納上了中學，一張他在這個時期所繪的自畫像，以照片的型式被保存了下來。

1895　15歲。他的爸爸到柏林拜訪一位老朋友，名叫奧托・李林塔爾的飛行員，陪同他們的凱爾希納，夢想長大後也能成為一位飛行員。

1901　春　21歲。在離開學校後，凱爾希納如父親所願的，註冊了德勒斯登工科大學的建築系。在校的第一個學期，他認識了另一位橋派成員弗利茲・布萊爾。

1903-1904冬季　23-24歲。在慕尼黑技術學院修習了雕塑、人體素描，以及人體解剖學，然後加入了私人藝術學苑。在那裡他學習木雕技巧並嘗試了新藝術主義風格的可能性。他常逛博物館與展覽，發現法國後印象派的作品，還有紐倫堡的日耳曼民族博物館的文藝復興巨匠丟勒的畫作。在慕尼黑學期結束，返回德勒斯登後，凱爾希納認識了黑克爾。

德國柏林橋派美術館
Brücke Museum,
Bussardsteig 9, Dahlem
TEL: 030-8312029
www.bruecke-museum.de

1905　25歲。認識了史密德－羅特魯夫。6月7日，史密德－羅特魯夫、布萊爾、黑克爾、凱爾希納組成了「橋派」。凱爾希納完成了建築學位，並得到了工程師的文憑，但他已立定志向往藝術方面發展。

1906　26歲。凱爾希納接收了黑克爾的工作室。第一次的橋派年刊出版。第一次的團體展則選在一個燈光工廠舉辦。杜朵認識了凱爾希納，成為情人和他最喜愛的模特兒。

1907　27歲。一場大型的「橋派」展覽9月1到21日於德勒斯登推出，策展人為艾米爾·李希特。

1908　28歲。凱爾希納參觀了梵谷與野獸派的展覽。夏天：到波羅的海小島菲瑪倫，同行的有史密德－羅特魯夫、模特兒，艾米·費斯曲（史密德－羅特魯夫未來的太太）。開始創作〈街景〉第一幅重要的「街景系列」作品。

1909-10　29歲、30歲。兩次到柏林拜訪派奇斯坦。1月在卡希勒畫廊，他參觀了馬諦斯的展覽，11月，在同一畫廊他參觀了塞尚的展覽。凱爾希納創作了他的第一座木雕作品。

凱爾希納與1904年在慕尼黑完成的作品，攝於柏林南方的克姆尼茨。(左下圖)

舞者妮娜·哈特站在「落葉松」農舍，1921年，凱爾希納懾。(下圖)

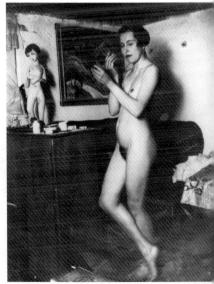

艾娜和凱爾希納在
柏林的工作室中，
1912/14年攝。

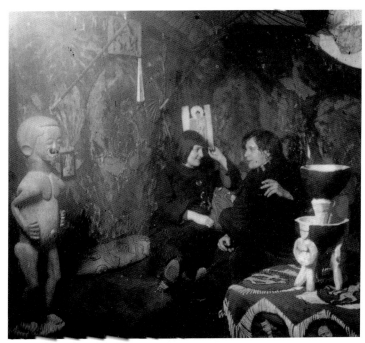

凱爾希納
側躺裸女　木刻版畫
於日本紙
9.0×15.1cm
905/06

凱爾希納
屋群　木刻畫
39.5×74cm　1909

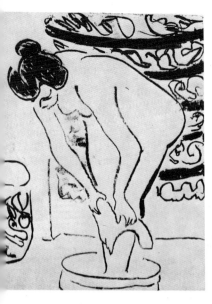

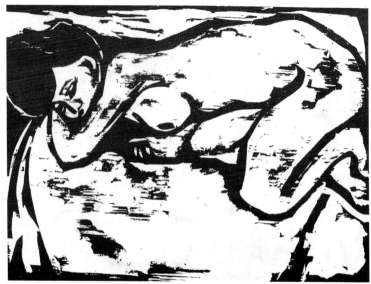

夏季和黑克爾、派奇斯坦、杜朵一同到莫利茲堡湖度假。
開始一系列重要的戶外裸體繪畫。凱爾希納也在他的工作
室中畫模特兒，1910年間創作了〈藝術家〉和〈戴帽的裸
女站像〉兩幅傑作。這些畫作，同他所繪的德勒斯登城市
街景，顯現出他在繪畫技術上的成熟。

凱爾希納
浴洗女人像
木刻版畫
38×28cm　1909
（左上圖）

凱爾希納
躺著的人像
木刻版畫
29.7×39.7cm　1909
（上圖）

1911　31歲。7月，在一次大型的橋派展覽之後，凱爾希納與奧
托‧慕勒一同到東歐波西米亞旅行。10月，移居柏林，
在德拉徹路14號開了工作室，與派奇斯坦一同創辦了
「MUIM」現代藝術學院，但只短暫地營運了一陣子。

1912　32歲。凱爾希納認識了未來的伴侶，艾娜‧希林，以及她
的妹妹戈達、作家杜柏林。二月，「橋派」於慕尼黑的漢
格茲畫廊（Galerie Hans Goltz）參加了「藍騎士」的第二次
展覽。一場在漢堡的大型展覽隨即而來。「橋派」被邀請
參加科隆國際特展；凱爾希納與黑克爾受託裝飾教堂的圓
頂。凱爾希納創作了〈向海邁去〉一幅「裸體系列」中的
重要油畫作品。凱爾希納在後半年內創作了多幅以柏林景
觀為題的油畫。

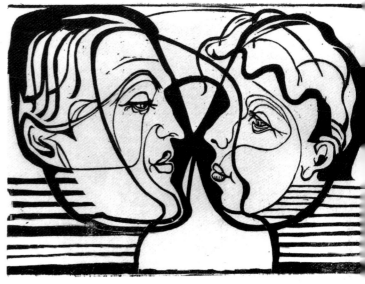

凱爾希納
對世情像 木刻版畫
68.6×49.2cm 1930
達沃斯凱爾希納美術館
藏(上圖)

凱爾希納
吻 木刻版畫
41×33.8cm 1930
達沃斯凱爾希納美術館
藏(右上圖)

1913　33歲。凱爾希納的作品在紐約的「軍械展」中被展出，並
　　　在德國埃森福克旺博物館舉辦第一場個展。10月，移居到
　　　柏林一角落的新工作室，凱爾希納寫了一篇《橋派大事
　　　記》，但召來其他成員的不滿，導致團體最終解散。

1914　34歲。2月，一個重要的凱爾希納個展在耶拿藝術協會舉
　　　辦。他在這個場合中結識了一些友人，包括格里茲巴哈是
　　　一位哲學家，和考古學以及藝術史教授格拉夫。5月，凱爾
　　　希納參加了科隆「德國工作聯盟」展覽。夏天：在菲瑪倫
　　　成為戰區之前，最後一次旅行。8月初，第一次世界大戰開
　　　始，凱爾希納自願從軍，選擇成為砲兵團的車手。〈波茨
　　　坦廣場〉成為他街景系列中最優秀的作品。

1915　35歲。春季，凱爾希納被徵召，成為薩勒河旁的哈勒市砲
　　　兵軍隊隊員，但因為「精神狀態不穩定及身體虛弱」，凱
　　　爾希納獲得休假許可直到10月底，之後，便被勒令退伍，
　　　讓他能夠專心康復。他的苦悶可以在〈裝扮成士兵的自畫
　　　像〉中看出來。

1916　36歲。夏季，凱爾希納三次進療養院。療養院位在法蘭克

福旁的小鎮陶努斯。12月，他被送進了另一家接近柏林的療養院，並在療養院的牆上完成了五幅壁畫。

1917　37歲。1月19日至2月5日，受格里茲巴哈的岳母之邀，凱爾希納到瑞士的達沃斯度假，住在一名專門醫療肺臟的醫師家中。5月8日，他在達沃斯定居下來，有一次建築師凡德維德來訪。9月15日，受凡德維德的建議，凱爾希納再次進入博登湖療養院，接受神經方面的治療，於1918年7月出院。他開始創作一系列以阿爾卑斯山，以及其居民為主題的畫作。

1918　38歲。10月，凱爾希納住在德勒斯登郊外的「落葉松」農舍，往後幾年他在德國將有愈來愈多的個展。最成功的一次在1921年2月，在柏林克隆恩普林茲宮中展出五十幅作品。同年在蘇黎世，凱爾希納結識了舞者妮娜‧哈特。

1922　42歲。他與掛毯紡織設計師萊斯‧古哲認識，開始了密切的合作關係。

1923　43歲。巴塞爾美術館舉辦了大型的凱爾希納展，啟發了一個新瑞士藝術家團體「紅－藍」的成立，成員包括艾伯

凱爾希納　葛洛曼在1926年所寫的專文，由凱爾希納親自設計封面。(左下圖)

凱爾希納
羅特魯夫畫像
木刻版畫　1909
(中下圖)

凱爾希納
自畫像　炭筆、紙
51×36cm　1925
達沃斯凱爾希納美術館藏(下圖)

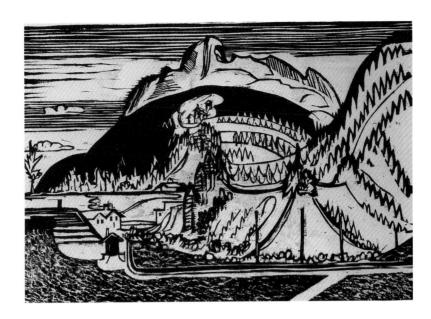

凱爾希納
白景 油彩畫布
28.2×42.8cm 1930
瑞士伯恩 Henze &
Ketterer 畫廊藏

特・慕勒（Albert Müller 1897-1926）、保羅・凱米尼什（Paul Camenisch 1893-1970）。在年末，凱爾希納移居到隔鎮較寬敞的「町上裏」農舍中。二月，女人海倫的外科醫生逝世，使凱爾希納從此失去他們兩家欣的支持與協助。

1926 46歲。凱爾希納第一次回到德國。

1927 47歲。初夏，他受戈澤布魯哈（Ernst Gosebruch）的委託，為德國埃森福克旺博物館彩繪大廳壁畫。他畫了許多的素描及習作做為預備，但這項計畫最終因為不合納粹在1933年所採納的條例而作罷。

凱爾希納
費曼恩島上山邊的風車
40×34cm 1908

1928 48歲。凱爾希納繳給瑞士政府的一張報稅單顯現出他的財務狀況不良。現金12,500法郎，家具2,000法郎，以及4,000法郎的年收入著實不多。凱爾希納在他的日記上記著他無法負擔一個工作室：「當然我可以沒有一個工作室，但有的話會更好。只因為我無法為了得到金錢而讓步。」

1928　48歲。凱爾希納參加了威尼斯國際雙年展。

1931　51歲。凱爾希納的作品在紐約及比利時布魯塞
　　　爾展出。

1933　53歲。瑞士伯恩藝術中心舉行凱爾希納個展。

1937　57歲。底特律藝術中心舉辦了一次重要的凱爾
　　　希納個展。在德國，執政者從各個美術館中查
　　　扣了凱爾希納的639件作品；其中三十二件在慕
　　　尼黑的「頹廢藝術」展覽中展出。凱爾希納被
　　　普魯士藝術學院開除成員資格，他原自1931年
　　　成為會員。

1938　58歲。5月10日，凱爾希納向達沃斯市政廳申請與艾娜的公
　　　證結婚，或許是為了讓她能合法繼承自己的財產，但在6月
　　　12日他又取消了申請。

　　　6月15日：因為肺部感染、患有毒癮，凱爾希納的身體脆弱
　　　不堪，無法克服絕望，他選擇了自殺。艾娜‧希林得到合
　　　法使用「凱爾希納」名稱的權力，並在她和凱爾希納的共
　　　同住所一直居住到1945年10月2日過世的時候。

凱爾希納
香頌咖啡館II
墨彩、粉紅色筆
58.5×47cm　1929
德國柏林橋派美術館藏

凱爾希納
藝術家與女模特兒
木刻版畫　50×34.7cm
1933　達沃斯凱爾希納美
術館藏

凱爾希納
體操選手　水彩、鉛筆、紙
52×36cm　1932　達沃斯
凱爾希納美術館藏

凱爾希納
體操表演者　炭筆、紙
36.5×51cm　1932　達沃斯凱爾希
納美術館藏

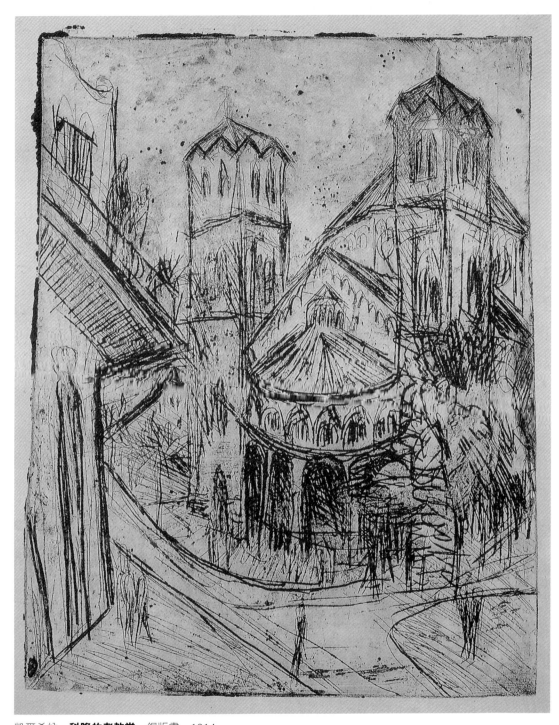

凱爾希納　**科隆的老教堂**　銅版畫　1914

國家圖書館出版品預行編目資料

凱爾希納 / 何政廣主編；吳礽喻編譯.
-- 初版. -- 臺北市：藝術家，2010.12
面；　公分. -- (世界名畫家全集)

ISBN 978-986-282-007-0 (平裝)

1.凱爾希納(Kirchner, Ernst Kirchner, 1880-1938)
2.畫論 3.畫家 4.德國

940.9943　　　　　　　　　　99025401

世界名畫家全集

凱爾希納　E. L. Kirchner

何政廣 / 主編　　　　吳礽喻 / 編譯

發行人　何政廣
主　編　何政廣
編　輯　王庭玫・謝汝萱
美　編　張娟如
出版者　藝術家出版社
　　　　台北市重慶南路一段147號6樓
　　　　TEL：(02) 2371-9692～3
　　　　FAX：(02) 2331-7096
　　　　郵政劃撥：01044798 藝術家雜誌社帳戶

總經銷　時報文化出版企業股份有限公司
　　　　台北縣中和市連城路134巷10號
　　　　TEL：(02) 2306-6842
南部區域代理　台南市西門路一段223巷10弄26號
　　　　TEL：(06) 261-7268
　　　　FAX：(06) 263-7698
製版印刷　欣佑彩色製版印刷股份有限公司
初　版　2010年12月
定　價　新臺幣480元

ISBN　978-986-282-007-0(平裝)